집합 理論
GROUP THEORY
集合 이론

[전시]

집합 이론
2021년 12월 23일
—2022년 4월 24일
DDP
슬기와 민, 신신, 홍은주 김형재

주최·주관
서울디자인재단

전시 기획·그래픽 디자인
김성구

전시 협력
이수민

공간 디자인
포스트 스탠다즈

공간 그래픽 시공
106dp

사진·영상
박수환

협찬
으뜸프로세스, 포스트 스탠다즈

집합 理論
GROUP THEORY
集合 이론

서울디자인재단

작업실유령

[출판]

집합 이론

발행일
초판 1쇄 발행 2022년 11월 1일

발행
서울디자인재단
작업실유령

글
기디언 콩, 김성구, 민구홍,
이미지, 이세영

편집
김성구, 이수민, 박활성

디자인
김성구

3D
김형도(릴레이)

사진
배한솔(이외 별도 표기)

제작
세걸음

ISBN 979-11-89356-92-7 02600

값 22,000원

이 책은 DDP에서 2021년 12월
23일부터 2022년 4월 24일까지
열린 전시 『집합 이론』과 연계하여
발간되었습니다.

서울디자인재단
(03098) 서울시 종로구 율곡로 283
서울디자인지원센터 7~9층
T 02 2096 0000
seouldesign.or.kr

작업실유령
(03035) 서울시 종로구
자하문로19길 25, 3층
T 02 6013 3246
F 02 725 3248
workroompress.kr
workroom-specter.com
wpress@wkrm.kr

들어가는 말

『집합 이론』은 2000년대 중후반부터 그래픽 디자인계에서
독자적인 위치를 선점한 슬기와 민, 신신, 홍은주 김형재의
작업 세계를 탐구한다.

슬기와 민(최슬기, 최성민)은 2001년 미국 예일 대학교
대학원 과정에서 만났다. 네덜란드의 얀 반 에이크 미술원
연구원을 거쳐 2005년 귀국 후 정식으로 활동하기 시작했다.
"사물로 구현하기 어려운 예술적 개념을 책으로 구현해
보려는 목적"으로 설립된 스펙터 프레스를 2006년부터
2020년까지 운영했다. 국립현대미술관, 서울시립미술관,
국립아시아문화전당, 뉴욕 구겐하임 미술관, 홍콩 M+,
출판사 문학동네, 건축사무소 매스스터디스 등과 협력했다.
미술과 디자인을 아우르며 국내외 여러 전시회에 참여했고,
2017년 페리지 갤러리, 2020년 휘슬, 2021년 시청각
랩에서 개인전을 열었다. 그들의 작품은 국립현대미술관,
홍콩 M+, 뉴욕 쿠퍼 휴잇 스미스소니언 디자인 미술관,
파리 장식미술관, 런던 빅토리아 앨버트미술관 등에 영구
소장되어 있다. 최슬기는 계원예술대학교에, 최성민은
서울시립대학교에 교수로 재직 중이다.

신신은 신해옥과 신동혁이 함께하는 스튜디오로, 신해옥은 책의 구조를 매체로 삼아 텍스트, 이미지, 페이지를 서로 교차시키며 직조하는 것에 관심을 두고 그 안에서 발견되는 관계성에 주목하고, 신동혁은 그래픽 디자인의 역사나 양식, 관습, 전통, 이론 따위를 재료 삼아서 '지금, 여기'라는 맥락에 걸맞는 결과물로 갱신해 내는 방식을 고안하는 데 관심이 많다. 둘은 단국대학교 시각디자인과에서 공부하고 2014년 그래픽 디자인 스튜디오 신신을 설립했다. 시각예술 분야 여러 기관과 큐레이터, 편집자, 작가들과 일하며 다양한 활동을 이어 오며 그 범위를 확장하고 있다. 2020년 미디어버스 임프린트 '화원'을 설립해, 디자인 방법론이 책의 구조로 지어지는 디자인의 수행적 실천에 주목하며 실험하고 있다. 2021년 엄유정의 작품집 『뙤유』로 독일 '세계에서 가장 아름다운 책' 국제 공모전에서 골든레터를 받았다.

홍은주와 김형재는 2007년, 주문받은 만큼 인쇄해 배포하는 아티스트 진 『가짜잡지』를 기획해 발행하는 창작자로 처음 알려졌다. 서울시립미술관, 국립현대미술관, 국립극장, 국립현대무용단, 문화예술위원회, 서울문화재단, 영화진흥위원회 등의 국공립 예술기관이나 시청각과 같은 독립 예술기관과 협업하는 일이 많다. 홍은주는 2017년 시청각에서 개인전을 열고 같은 해 『W쇼—그래픽 디자이너 리스트』에 참여했고 김형재는 박재현과 시각창작그룹 옵티컬 레이스를 결성해 아르코미술관, 리움미술관,

서울시립미술관, 국립현대미술관 등에서 열린 여러 전시에
참여했다. 또한 김형재는 비정기 문화잡지 『도미노』의
편집동인이자 디자이너로 활동하기도 했다. 이들은 또한
G& Press라는 출판사를 운영한다. G& Press는 『가짜잡지』,
『도미노』 등을 발간하는 기반이 되었고, 때때로 미술가들과
실험적인 도서를 발행하는 플랫폼이기도 하다. 홍은주는
국민대학교, 시립대학교, 동양대학교에서 웹 디자인과
그래픽 디자인을 가르치고 있다. 김형재는 동양대학교
디자인학부 조교수이다.

이렇듯 세 팀은 모두 문화·예술계와 밀접하게 관계 맺으며
실험적인 디자인을 선보여 왔다. 또한 자체적인 출판과 전시,
교육 활동으로 디자이너의 역할을 확장시켰다. 무엇보다
중요한 점은 짐짓 몸집을 불리지 않고 소규모 스튜디오
모델을 유지하며 급변하는 세계와 그래픽 디자인 생태계에
유효하게 대처해 왔다는 점이다.

『집합 이론』은 세 팀의 수많은 결과물을 충실하게 다루되
연대기를 표방하지 않는다. 대신 결과물과 결과물 사이의
연관성, 즉 세 팀의 디자인 사고(思考)와 전개 방식에
주목한다.

슬기와 민은 디자이너로서의 관습적인 역할을 따르거나
뒤틀면서 디자인의 가시성과 비가시성을 탐구해 왔다.

개인의 미시 서사와 보고서라는 형식을 교차시키는 Sasa[44] 연차 보고서, 데이터 그 자체가 만들어 내는 서사에 집중한 박미나의 작품집 『박미나—드로잉 A~Z』, 민음사 세계 문학 전집 100호 출간 기념 특별판 『햄릿』, 표지를 비워 둠으로써 그 바깥을 상상케 하는 공연 예술 저널 『옵.신』 등, 일반적인 디자인 요소와 항목의 관습적인 기능을 의심케 하고 새로운 가능성을 제시한다.

신신은 디자인과 그 물질성에 주목해 왔다. 박준범의 작품집 『맨체스터 프로젝트』와 엄유정의 작품집 『펴유』는 원본과 이를 담은 데이터가 책이라는 매체에 어떻게 투영될 수 있는지를 실험하고, 전시 SeMA Blue 2014 『오작동 라이브러리』에서는 데이터가 여러 매체로 파생될 때 발생되는 한계와 오류를 그 아이덴티티로 삼고, 국립현대미술관 미술책방 다시 보기 「윈도우 프로젝트」에서는 공간과 평면을 결합하는 실험을 전개하는 등, 3차원 물질 세계가 2차원의 이미지를 만들기 위한 재료로서 기능하는 점을 인지하고 그 상호성을 극대화한다.

홍은주 김형재는 주어진 상황에 맞춰 '있음 직한' 풍경을 상정하고 이에 적합한 사건과 사물을 활용한다. 도시를 주제로 한 전시 2017 서울 포커스 『25.7』과 2019 서울도시건축비엔날레 『집합 도시』에서는 글자체 군집이나 사용처가 도시와 주거 개념을 대변하게 했고,

무장애예술주간, RTO 365에서는 특정 사물을 주요 시각적 요소로 가져오는 등, 현실의 여러 요소를 마치 난센스 퀴즈를 만들 듯 엮어 내어 독특한 내러티브와 조형 언어를 만들어 낸다.

『집합 이론』은 세 팀의 주요한 특성을 살피며 10년이 넘는 시간 동안 지속되어 온 화법과 관심사가 각자의 주제 안에서 어떻게 지속되고 변화하는지 이어 본다. 전시 출품작은 자율적으로 진행한 작업을 최대한 배제해, 제약과 한계 안에서 자신들의 태도를 어떤 식으로 기능하게 했는지에 주목하고자 했다.

그러므로 전시가 말하는 '집합'이 지칭하는 것은 단 한 가지가 아니다. 집합은 단순히 시각적 결과물의 유사성으로 묶일 수도 있으며, 더 넓게는 이들이 일하는 산업 생태계 혹은 이들이 공유하는 어떤 태도를 가리키기도 한다.

이 책은 주요 전시 출품작과 몇 가지 프로젝트를 더해, 슬기와 민, 신신, 홍은주 김형재 세 팀의 결과물에 관해 기술한다. 이와 함께 네 편의 글을 실었다.

공간 디자이너인 이세영은 『집합 이론』이 기획 서사를 공간적으로 드러낸 방식에 대해 썼다. 그래픽 디자이너인 기디언 콩은 슬기와 민이 글로만 자신들의 작업을

소개한 『작품 설명』을 통해 슬기와 민의 방법론에
대해 썼다. 2020년 취미가에서 열린 신해옥의 개인전
『Gathering Flowers』에서 협업했던 기획자 이미지는
신신이 2016년부터 진행한 프로젝트 『낭』에 대해 썼다.
편집자·디자이너·프로그래머인 민구홍은 웹의 역사와
함께 홍은주 김형재가 제작한 초기 웹사이트부터 최근
웹사이트까지 모두 엮어 서술한다.

글. 김성구

이세영


그 어떤 이도 섬이 아니며,

혼자서는 온전할 수 없다;

모든 이는 대륙의 한 조각이며,

본토의 일부이다.[1]


여기, 그래픽 디자인의 드넓은 바다 위로 떠오른 세 개의 섬이 있다. 섬은 우연히 바다에 잠겨 고립된 외로운 암초가 아니다. 적지 않은 시간 동안 상승과 쇠퇴, 확장과 축소를 거듭하는 활발한 지각운동의 과정에서 서서히 상승하며 수면 위로 모습을 드러낸 거대한 대륙 일부이며 그 아래에서는 하나로 연결된다.

전시 『집합 이론』은 2022년 현재, 한국 그래픽 디자인계에서 지난 10여 년간 가장 자유롭고 아름답게 만들어진 디자인 군도를 조명한다.

　　『집합 이론』의 바다에서 우리는 디자이너 슬기와 민, 신신, 홍은주 김형재의 작업을 만난다. 이들 그래픽 디자인

<hr>

1
"No man is an island, entire of itself; every man is a piece of the continent, a part of the main." John Donne, *No Man Is an Island* (London: Souvenir Press, 1988).

듀오는 함께 활동하는 디자인 팀이면서 동시에 독립적인
디자이너로서의 활동도 활발하게 전개해 나가고 있다.
이 전시는 여섯 명의 디자이너들이 만들어 내는 한국 그래픽
디자인 지형의 흥미로운 지점을 조명하며 그곳에서 엿볼 수
있는 그들의 작업에 대한 태도와 철학을 이야기한다.

집합이란 결국 속하거나 속하지 않거나의 반복되는
게임이다. 하지만 그 구성과 과정 면에서 복합적 층위를
기반으로 하는 디자인 작업을 집합으로 분류하고 해석하기란
그리 간단하지 않다. 이 집합들은 단순히 디자이너라는
특정 조건에 맞게 별개의 하위 원소들만으로 설명할 수
없다. 전시는 집합에 속하는 원소들이 보다 복합적인 관계를
맺고 있어 기존의 집합 이론으로는 설명할 수 없다는
아이러니함을 동시에 드러내는데, 오히려 특정 집합을
형성하는 정의와 규칙보다는 전체 집합론이 가진 다양한
공리들이 모여 집합의 성질을 설명한다. 이들은 수많은
레이어와 그 특징에 의해 끊임없이 집합을 이루고 또
해체된다.
 집합을 가장 간단하게 표현하는 방법은 그 집합에
속하는 원소를 모두 나열하는 것이다. 수백여 점의 작업을
나열하는 과정에서 『집합 이론』은 유한집합이면서
무한집합을 표방한다. 전시에서 드러난 원소의 개수는
분명히 한정되어 있지만 우리는 그 안에서 무한으로
확장되는 집합의 가능성을 발견한다.

『집합 이론』은 10여 년이 넘는 기간 동안 만들어진 세
듀오의 특정한 시기나 주제를 상정하여 연표로 치환하지
않고, 시각적이고 직관적인 방식을 채택하여 그 안에서
의미 있는 집합의 구성을 고심한 것으로 보인다. 즉, 전시는
연대기를 무시하고 예술사적 관점의 의미론적 방식을 따르지
않는다. 대신 『집합 이론』은 세 팀의 디자인 그 자체에
초점을 맞추고 그래픽 디자인의 자율성을 주장하며
그 안의 본질을 마주하게 만든다.

전시 공간은 일정한 규격으로 짜인 정사각형 좌대들로
구성되어 있다. 화면의 최소 단위인 픽셀이 저마다 빛으로
자유롭게 결합하고 분리되며 다양한 모습을 구성하듯이,
전시의 최소 단위인 좌대는 여러 방향으로 연결되어 서로
다른 모습의 덩어리 세 개를 만들어 낸다.
　　무릎 높이의 좌대들은 관객이 개별 작업이라는 원소가
아닌 이들의 소집합 혹은 각 듀오가 이루어 낸 합집합을
조망하게 한다. 관객은 한눈에 내려다보이는 아름다운
풍경에 압도되지만 동시에 그 너머에 존재하는 의미를
스스로 모색해야 하는 상황에 놓인다.

관객은 작품이 놓인 좌대 주변을 이동하며 예측할 수 없는
흐름과 수많은 동선을 만든다.
　　흥미로운 지점은 각 듀오의 영역이 물리적으로 떨어진
공간에서 발생한다. 이곳은 세 개의 영역이 언제든지 만나고

헤어지며 또 다른 지형을 만들어 낼 가능성을 내재한
공간이기도 하다. 관객은 각자의 해석과 의지에 따라 세
개의 섬 사이의 공간을 누빈다. 그 움직임에 따라 시야의
폭은 넓어지고 좁아지며 전시를 바라보는 너비는 계속해서
변화한다. 공간이 물리적으로 좁아지는 길목에서는 하나의
섬뿐만 아니라 섬과 섬이 맞닿는 양쪽의 해변에 집중하게
된다. 가령 슬기와 민이 디자인한 『옵.신』의 하얀 지면과
홍은주 김형재의 별색 인쇄를 실험한 인쇄물이 대조를
이루고, 무거워 보이지만 가벼운 신신의 『꿈』은 출품작을
빠짐없이 모두 적어 놓은 슬기와 민의 개인전 포스터와
맞물린다.

이윽고 관객들은 세 개의 섬이 떠 있는 바다를 마주하게
된다. 이 전시는 관객에게 동시대 그래픽 디자인의 바다를
유영하는 섬의 주인들은 누구이며, 그들의 정체성은
무엇인지, 또 이들이 어떤 모습으로 함께 바다를 유영해
왔는지 바라볼 기회를 마련한다.

슬기와 민, 신신, 홍은주 김형재가 구축한 섬은 단순히
이들만의 것이 아니다. 그 저변에는 서로를 의지하지만,
서로가 되지 않기 위한 움직임이 있다. 『집합 이론』은 결국
수면 위로 모습을 드러낸 섬이 거대한 대륙의 일부이고
그 아래에서는 하나로 연결된다는 점을 암시한다.

그 어떤 이도 섬이 아니며, 해류는 누구도 알 수 없는 방향과
속도로 흐른다.

이세영
홍익대학교에서 건축을 전공하고
미국 로드아일랜드 디자인학교에서
실내건축으로 석사학위를, 서울대학교에서
디자인학 박사학위를 받았다.
뉴욕 현대미술관 사진분과에서 큐레이터
세라 마이스터의 어시스턴트로 일하며
예술계에 입문한 후 크고 작은 전시를
기획했다. 대학에서 서양 건축사 및 건축과
디자인 문화, 디자인 전략, 색채학 등의
강의를 하며 2015년부터 'nonstandard'의
디렉터로 국내외 예술기관과 함께 디자인
연구 기반의 다양한 프로젝트를 기획하며
임하고 있다. 예술과 디자인의 접점에서
일어나는 다양한 가능성에 관심을 기울이고
있다.

슬기와

민

슬기와 민

슬기와 민은 양가적인 요소를 병치·중첩하거나 보조 항목을
주체로 역전시키면서 이들이 만들어 내는 기묘한 질서를
탐구해 왔다.

<div align="center">*</div>

시각적 중첩을 이용해 두 가지 이상의 개념을 드러내기—

1 「국립현대미술관 다원예술 2017 아시아 포커스」
 (국립현대미술관, 서울), 2017, 공연 브로슈어,
 148×210mm.
2 「국립현대미술관 다원예술 2018」(국립현대미술관,
 서울), 2018, 공연 브로슈어, 148×210mm.
3 「국립현대미술관 다원예술 2018 아시아 포커스」
 (국립현대미술관, 서울), 2018, 공연 브로슈어,
 148×210mm.
☞ 국립현대미술관 다원예술 시리즈는 네 글자(다, 원, 예,
 술)를 겹쳐 놓아 여러 예술 분과가 교차하는 다원예술의
 특성을 보여 준다.
4 2017 서울도시건축비엔날레 「공유 도시」, 2017,
 전시 포스터, 594×841mm.
☞ 두꺼운 산세리프 글자체로 적힌 영문 전시 정보와
 얇은 선으로 이루어진 국문 전시 제목은 2017년

서울도시건축비엔날레의 이중적 주제—'공유 도시'와
'도래하는 공동'(Imminent Commons)—를 나타낸다.

*

언어와 언어, 문자와 문자를 중첩하여 기표와 기의에 대해
탐구하기—

5 「갤럭시 에코즈믹」, 2012, 글자체.

☞ 「갤럭시 에코즈믹」은 잡지 『프린트』의 '쓰레기'
 특집호를 위해 만든 글자체로, 글자체에 미세한 구멍을
 뚫어 잉크를 절약할 수 있는 에코 폰트의 방법을
 이용했다. 갤럭시 에코즈믹에선 구멍 대신 칼 세이건의
 저서 『코스모스』에서 발췌한 글이 '쓰레기 글자체'라고
 불리는 코믹 산스로 실렸다.

6 「아트 미디엄스」, 2017, 글자체.

☞ 잡지 『아트 인 아메리카』 특집호를 위해 제작했다.
 미술 작품 창작을 위한 도구와 기법을 나열해 글자를
 만들었다.

7 「공작인—현대 조각과 공예 사이」(국립아시아문화전당,
 광주), 2019, 전시 포스터, 600×900mm.

☞ 공(工), 작(作), 인(人), 세 글자에 전시 출품 작품에
 사용된 재료들을 나열했다.

8 「BMW 구겐하임 연구소」, 2011, 아이덴티티.

☞ 워드 마크는 BMW와 솔로몬 R 구겐하임 재단의
 전용 활자체가 'LAB'에서 결합한다. 로고는 텍스트

프레임으로, 웹사이트 방문자들이 입력한 내용과
언어에 따라 로고의 형태가 시시각각 변한다.

9 「우리와 그들」, 2019, 포스터, 610×914mm.

☞ 107개 언어로 '우리'와 '그들'을 뜻하는 단어를 모아
중첩한 결과물을 상, 하단에 배치했다. 수많은 문자가
중첩되었으므로 보는 이는 어느 쪽이 '우리'인지,
'그들'인지 알 수 없다.

*

중첩을 이용해 시간과 공간을 누적하기—

10 「우리의 이웃을 소개합니다」(국립아시아문화전당,
광주), 2014, 마말리안 다이빙 리플렉스 공연 포스터,
594×841mm.

11 「내비게이션 ID—X가 A에게」(국립아시아문화전당,
광주), 2014, 임민욱 공연 포스터, 594×841mm.

12 「작품 번호 2번」(국립아시아문화전당, 광주), 2014,
말들의 백과사전/요리스 라코스트 공연 포스터,
594×841mm.

☞ 국립아시아문화전당 예술극장 개관 사전 프로그램으로
기획된 '커뮤니티 퍼포머티비티' 시리즈의 홍보물은
프로그램이 진행됨에 따라 지난 홍보물의 흔적이
누적된다. 마지막 홍보물에선 국립아시아문화전당
예술극장의 임시 아이덴티티가 드러나며, 본격적으로
예술극장의 정규 프로그램의 시작을 알린다.

13 「마음의 흐름」(아트선재센터, 서울), 2020,
남화연 전시 포스터, 101×137cm.

☞ 2014년 열린 동명의 전시 홍보물 위에 2020년
전시 정보를 덧댔다.

14 「데이비드 호크니」(서울시립미술관, 서울), 2019,
데이비드 호크니 전시 포스터, 600×900mm.

☞ 전시 포스터 일곱 장이 겹쳐진 것 같은 홍보물은
데이비드 호크니의 작품 세계를 일곱 섹션으로 나누어
소개하는 전시회 구성을 반영한다.

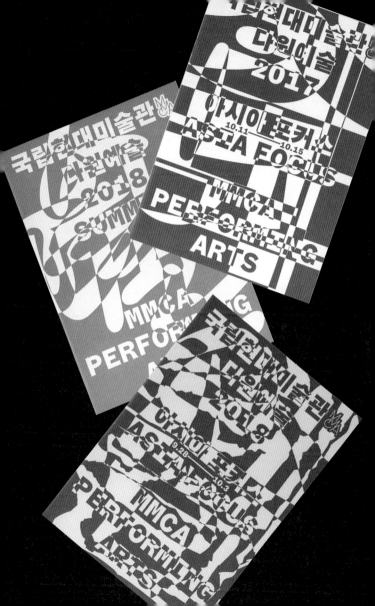

2017

ABCDEF

GUIDE

MUSEUMS

GALLERIES

ARTISTS

XYZ

USED

WASTED

ABAN-
DONED

FORGOT-
TEN

pencil
oil paint
adhesive
aquatint
crayon
metalD
armature
bamb...
s:...
ni terminal
bla strips
ligh powder-
paint coated
water-
color
lithogra
phy
wood
palette
knife

engraving
metal gr...
brass b...
plastic
thread
conté
knife
architec-
tural
structure
batik
powder-
coated
stainless
steel frame
brick
silk
paint
roller
dye-subli-
mation

i...
st...
edi...
mate...
wood w...
used
clothin...
enamel
chalk
oxhide,
wood,
steel
India ink
mosaic

bronze
action
painting
maple
human body

objects
wrapped
with pig-
mented
paper pulp
metal
cable

ter
c-

sumi-e
timber
engraving
shel-
lac-based
primer
plastic
twine
pottery
cemer
digit
image
sensc
wood
tton
opper
eather
crap
olychrome
esso
en and
orseh
cryli
arnis
ounce
resco
olored
encil
old le
traw k
eroso
aint
yed ar
ndyed
tton
wine
igital
ainting
vory

clay
ash
cob
marble
wire
turbine
vent
touch-
screen
artifi-
cial fi-

concrete
wood
papier-
mâché
daily
object
steel
plate
bone china
brush
intaglio

sc
pri
plar
ic pr
gouac
progra
ming
pastel
magna pai
MDF
sand
vellum
gemstone
wax
light bulbs
digital
photogra-
phy

New York
Berlin
Mumbai

New Architect /
Miejskie dane /
rary / 3D drukier /
Archi- / Arduino / Col-
tecture / laborative Ur-
Vacant / ban Mapping /
Space / 3D / Widzialne dane /
принтер / зеленое про-
/ 재생 / странство /
/ Bela città / Inter- / 視覚化 / Intu-
generational Interac- / ция / Multiauo
tion / Learning by Do- / фамилии / Peu-
ing / Mixed-Use / Knes- / ter / Urban Fa-
점이나 / уход / tigue / Spazio
Sensor / The / vacante / Ak-
Personal- / tywny obywatel

3-D Drucker /
Activist Citizen /
Bike Sharing /
Wspótdzieny
mapy urban-
styczne /
atmokryquom
ment Technol-
ogies / Geny-
tifizierung / Ci-
udad feliz /
Bella città / Inter-
niare facendo / Maker Move-
ment / Non-Expert / offene
Führung / Responsive Infra-
structure / Sensore / Tempo-

lights turning
in at
sync

iedereen wordt
een deel van hun
buurt, een
deel van de
sociale om-
geving / ni ayi-
ka ogbon ati
oye / Knowing I
can escape / Or-
dered chaos
Está sem-
pre movi-
mentada / Traffic
Sushi / lunchbox special
Empty seat on
the subway /

**BMW
GUGGENHEIM
LAB**

tamamen ye- | criar arte pú-
niden tasar- | blica em áreas
layarak / | negligenciadas /
sédá bósí tí | 给无家可归的人提
àwọn èrò òkọ̀ | 供更多的庇护
satòkùn rẹ̀ / | 所 / расши-
रस्त्याच्या काठे- | рить пеше-
ला फळझाडे | ходные зоны /
लावणे / create | dùng kỹ thuật
buses that | để tạo ra các
are powered | dạng thức mới về
by the pas- | sự cam kết
senger / | của công dân
ustawmy | / build under-
wokół miasta | ground instead of
więcej kosz- | above ground /
ów na re- | 땅밖의 장소에 작은
cyklizacja / | 쉼터를 만들자

s /
시 /
नी /
ला /
b
rtistici
per
行者用
と自転
前道路
全部道路
り高く建設
ち / plant
it-bearing
e un- trees at street
level / altyapı
sistemlerini

Et Εκπαίδευση
des via την διαχε
loge- ρηση των
ments αποβλήτων
bon Portare più
marché ce natura
dans tous nelle me
les quartiers les quartiers
/ विविधतासित politana
/ णित

Gør alle tog-
stationer til-
gængelige
for handicap-
pede / 휠체어
된 모든 기차
시티 / Öffentli-
che Ver-
kehrszentren

дере
выс
streets,
her it's

Being
ꠗꠇꠡꠟ

Улица на wehuuy yca-
ing

snq / 便家并必兮公共運
just t
/ sapuel6 sepey
fine c
-oɯlɐ ʎ sɐıd
ssɐɹʇs
-wıl sɐuɐqɐs
ɐs / ıS
sɐɥɔnɯ uoɔ
01롱10
ɐpuɐɹ6 ɐɯɐɔ
크스ㅅㅅ 교
nɣıu / ɐun
屁근 걱
-wɐɹʇ ɯıoɯ
-돠 한
sǝuuɐd sǝl
ɐu ɔɐʐp
suɐs ɹǝɥɔ
-ǝıS /
m uoıʇɔǝɹıp
yp nuun fip ɹo

жеными крабиными
Wh

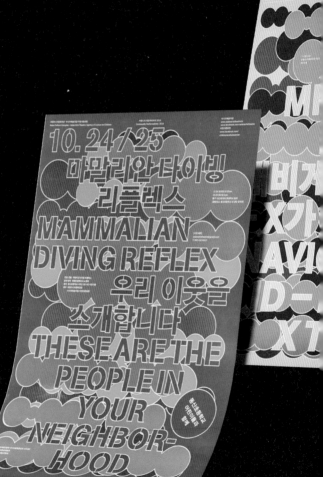

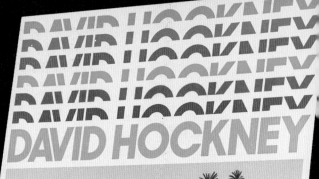

DAVID HOCKNEY

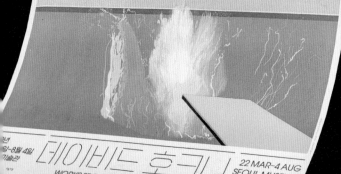

테이비드 호크니

WORKS FROM THE TATE COLLECTION

22 MAR–4 AUG
SEOUL MUSEUM
OF ART

규칙과 정렬을 주요 요소로 활용하기—

15 『드로잉 A~Z』(두산갤러리, 서울), 2012, 전시 도록,
 225×300mm. 전시 작가: 박미나, 발행: 스펙터 프레스/
 두산갤러리, 서울.

☞ "작품 선별은 기계적으로 이루어졌다. 먼저
 모든 작품을 (책 제목이 암시하듯) 이름순으로
 배열한다. 그리고 그 순열에서 일정 수를 건너뛰어
 가며 작품을 선택해 제시한다. 작가의 원래 의도와
 일절 무관한, 철저히 객관적인 선별 방법을 찾던
 끝에 택한 방법이었다." —슬기와 민 웹사이트

16 『햄릿』, 2009, 단행본, 170×255mm.
 저자: 윌리엄 셰익스피어, 발행: 민음사, 서울.

☞ 원작이 지니는 역사적 배경과 문학적 의미를 반영하지
 않고, 희곡의 지문, 대사 등을 여러 장치로 구별하여,
 마치 전화번호부처럼 디자인했다.

*

보조로 기능하는 요소를 주체로 역전시키거나 허구나 가상을
실제 세계와 가깝게 끌어올리기—

17　『레인보 셔벗』(아카이브 봄, 서울), 2019, 전시 도록,
　　120×189mm. 전시 작가: 민구홍 매뉴팩처링,
　　발행: 작업실유령·아카이브 봄, 서울.
☞　표지 인물은 강문식이 디자인한 동명의 전시
　　홍보물에서 가져왔다. 『레인보 셔벗』 도록에서는
　　한국인 평균 얼굴 크기에 맞춰 배치됐다.

도판 출처: 최슬기 인스타그램
@sulkichoi

18　최슬기, 『진짜?』(공간 해밀톤, 서울), 2010, 전시회.
　　18-1　최슬기, 「공간 해밀톤 1층」, 2010, 혼합 매체
　　　　　설치, 전체 약 10×10×3m.
　　☞　　「공간 해밀톤 1층」은 대상 공간 자체에 투사된
　　　　　공간의 1:1 다이어그램이다.
　　18-2　최슬기, 「WC」, 2010, 아크릴판에 디지털 인쇄,
　　　　　198×236.5cm.

☞ 남녀 평균 신장을 반영해 실제 크기로 변형한
 픽토그램.

18-3 최슬기, 「번호순」, 2010, 종이에 오프셋 인쇄,
 700×990mm.

☞ 전시장 지도가 작품이 된 모습으로 「번호순」은
 자신을 포함해 전시 작품을 차례대로 기술한다.

*

항목을 숨기거나 누락시키면서 그래픽 디자인의 수행성을
부여하기—

19 「아르코미술관 재개관 프로그램」(아르코미술관, 서울),
 2008, 행사 초대장, 140×190mm.

☞ 문자 대신 그림이 들어 있는 딩뱃 폰트인 「아르코
 픽스」로 "새로운 아르코미술관이 여러분을
 환영합니다"라고 적혀 있다.

20 「홈 스위트 홈」(프로젝트 스페이스 사루비아, 서울),
 2007, 박미나 전시 리플릿, 148×210mm.

☞ 딩뱃 회화를 선보여 온 박미나의 전시를 위한 리플릿.
 딩뱃 폰트로 전시 정보를 보여 준다.

*

2006년부터 발간해 오는 Sasa[44] 연차 보고서는
현대미술가 Sasa[44]의 한 해 동안의 개인적 데이터—
설렁탕과 자장면을 몇 그릇 먹었는지, 몇 권의 책을 샀는지,
은행에서 몇 명을 기다렸는지 등—를 수집한 기록물로,

객관적 지표로서의 보고서 형식과 개인의 미시 서사를
교차시키며 그로 인해 발생하는 간극을 이용한다.

21 『Sasa[44] 연차 보고서 2013』, 2014, 포스터,
210×297mm/594×841mm. 저자: Sasa[44],
발행: 스펙터 프레스, 서울.

☞ 2013년의 보고서는 아라비아 숫자를 사어(死語)인
로마 숫자로 표기했다.

22 『Sasa[44] 연차 보고서 2014』, 2015, 낱장 인쇄물,
257×364mm. 저자: Sasa[44], 발행: 스펙터 프레스,
서울.

☞ 2014년의 보고서는 사지선다의 시험지 형식을 취했다.
모든 문제를 맞출 확률은 0.001525879퍼센트다.

*

23 「페스티빌 봄 2013」, 2013, 공연 포스터, 5종,
각 440×720mm.

☞ 마치 봄을 나타내는 듯한 여러 밝은색들이 홍보물 지면
대부분을 가리고 있다.

24 『작품 설명』, 2017, 단행본, 105×150mm. 저자: 슬기와
민, 발행: 스펙터 프레스, 서울.

☞ 『작품 설명』은 슬기와 민의 작업 200여 개를 도판 없이
말로만 설명한다.

148 한 사람: 클로디어스.

149 나머지 지금처럼: 현재 미혼인 사람들은 미혼인 채로.

152 눈, 혀, 칼: 조신의 눈, 군인의 칼, 학자의 혀가 제책이지만 원문에서 혀와 칼의 순서가 바뀌어 있어 번역도 이를 따랐다.

햄릿 당신네들의 화장에 대해서도 족히 들었어. 하느님은 여
자들에게 한 가지 얼굴을 주셨는데, 여자들은 만얼굴을
만들어. 삐딱빼딱 걸음도 허짜래기소리 내며, 아무 데나 별
별 이름을 다 붙이고, 변덕을 무식으로 치부하지 제기랄.
그 얘긴 그만 하겠어. 내가 그 때문에 미쳤다고. 앞으로
결혼이란 없을 거야. 이미 결혼한 사람들은―한 사람
만 빼놓고는―그대로 둘 것이며, 나머지 지금처럼 지낼
것이고. 수녀원으로, 가라고.

퇴장.

오필리아 아, 얼마나 고귀한 정신이 무너졌나!
조신, 군인, 학자의, 눈, 혀, 칼이요
아름다운 이 나라의 희망이요 꽃이며
예절의 거울이고 행동의 표본이요,
모든 존경의 귀감이 아주아주 쓰러졌어!
그리고 가장 비참하고 처참한 여인,
그의 음악 같은 맹세의 꿀을 빨던 내가
지금은, 고귀한 최고 군주요
상쾌한 종소리 같던 이성이 불화하고 혼탁함을,
활짝 핀 청춘의 비할 바 없던 형체가
광기로 시듦을 보는구나. 아, 내 신세,
볼 만한 걸 보고 나서 못볼 것을 보다니.

왕과 폴로니어스 등장.

왕 사랑? 그의 마음은 그쪽에 있지 않소.
그가 말한 것 또한 형식은 좀 모자라나
광기 같진 않았고. 그의 영혼 속에는
우울증이 무언가를 품고 있아 있으며,
그것이 알을 깨고 드러나면
상당히 위험할 것 같소. 그걸 막기 위해
급히 다음과 같은 결정을 내렸소.
속히 그를 소홀했던 조공을 요구하러
영국으로 보낼 것이오. 아마 바다와
여러 나라의 다양한 풍경들이
그의 가슴에 뿌리 내린 무언가를
쫓아내지 않겠소. 그 때문에 끊임없이 신경쓰며
저렇게 자신의 정상 행동과 멀어지게 만드는
그 무언가를. 어떻게 생각하오?

폴로니어스 성공할 것입니다. 하지만 전 아직도
비탄의 근원과 출발은 무시받은 그의
사랑이라 믿습니다. 괜찮으냐, 오필리아?
햄릿 왕자께서 한 말을 할 필요는 없다.
우린 다 들었다. 전하, 뜻대로 하십시오.
하나 맞다고 생각하시면 극이 끝난 후

그의 모친 왕비께서 홀로, 그가 고뇌를
털어놓도록 간청하고 직설하게 하실시오.
천, 원하시면, 모든 대화가 귀닿는 곳에
몸을 둡지요. 왕비께서 못 알아내시면
영국으로 보내거나, 지혜롭게 생각하신
최적소에 가두시지요.

왕　　　　　　　그리 할 것이오.
높은 자들의 광기는 방관하면 아니되오.

모두 퇴장.

햄릿과 배우 셋 등장.

햄릿　그 대사를, 부탁인데, 내가 자네에게 암송해 준 대로 혓바
닥이 춤추듯 율어주게. 그렇지 않고 많은 배우들이 그리
하듯 소리만 내지른다면, 차라리 읍내 모고꾼에게 내 글
귀를 맡기겠어. 또 손으로 이렇게, 허공을 너무 자주 가르
지 말고, 모든 것을 적당히 사용하라고. 왜냐하면 격정의
급류, 폭풍, 이를테면 소용돌이 한가운데서, 자네는 그것
을 매끄럽게 처리할 수 있는 절제를 습득하고 표출해야만
돼. 오, 가발 쓴 난폭한 녀석이 입석 관객, 그 대부분은 불
가사의한 무언극과 소음밖에는 이해할 능력이 없는 그자
들의 고막이 터지도록 격정을 갈기갈기 넝마처럼 찢어놓
는 걸 들으면 영혼 속까지 불쾌해. 난 그런 녀석이 터머건
트 햄친다는 이유로 채찍을 맞으면 좋겠어, 그건 헤롯
을 능가하는 행위야. 그건 제발 피하게.

배우 1　장담합니다, 저하.

햄릿　너무 맥빠져도 안 되니까, 자신의 분별력을 교사로 삼으
라고. 행위를 대사에, 대사를 행위에 맞추게, 자연스런 절
도를 넘어서지 않겠다는 특별사항을 지키면서. 왜냐하
면 무슨 일이든 도를 넘어서면, 연극의 목적에서 멀어지
는 법인데, 그것은 처음이나 지금이나, 과거에나 현재에
나, 말하자면 본성에 거울을 비추추는 격이니, 미덕에겐
자기 몸매를, 경멸에겐 자기 꼴을, 바로 이 시대와 이 시
절은 그 형세와 생김새를 정확하게 보여주는 일이야. 그
런데 이 일을 넘치거나 모자라게 하면, 식별력이 없는 자
들을 웃길지는 모르지만, 안목 있는 사람들을 통탄케 할
수밖에 없을 텐데, 자네들은 후자의 평가를 극장 가득 메운
전자의 평가보다 더 무겁게 받아들여야만 해. 오, 내가 어
떤 배우들의 연극을 본 적이 있는데—다른 사람들이 칭
찬을, 그것도 크게 하는 걸 들은 적이 있는데—불경스럽
지 않게 말하자면, 그들은 기독교인들의 말씨나, 기독교
인, 이방인, 아니, 인간의 걸음걸이조차 보여주지 못하면
서, 어찌나 활개치고 고함을 지르는지, 난 조물주의 조수

긓정안

3 **모고꾼**: 통신수단이 발달되기 전에
독소리로 공지 사항을 알리던 사람을 말한다.
이들은 자연히 의미 전달보다 소리를 멀리
보내는 데 더 신경을 쓰게 된다.

6-7 **그것을**: 격정을.

8 **틸싯 관객**: 셰익스피어 당시의 극장
무대는 관객 속으로 뻗어나와 있었고, 가장
값싼 자리는 무대 주변의 헌땅 위였다.
이곳은 건물 안에 있는 좌석과는 달리 서서
구경하여 비바람에 노출되었기 때문에 주로
하층민들이 이용하였다.

11-2 **터머건트**: 중세 영국에 유행했던
종교극에 나오는 요란하고 격정적인 인물.
(이든)

12 **헤롯**: 성경에 나오는 폭군으로, 역시
종교극에서 격정적인 역할을 맡은 인물.

20 **본성**: 인간과 사물의 본질. 인간성의 있는
그대로의 모습.

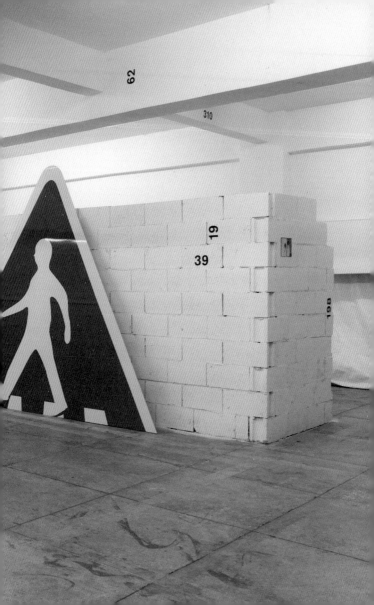

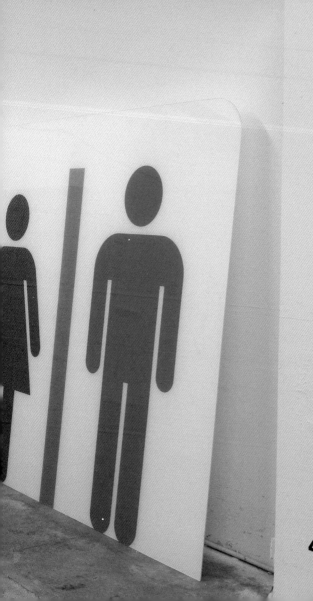

The quick brown fox jumps over the lazy dog
The quick brown fox jumps over the lazy dog
The quick brown fox jumps over the lazy dog
The quick brown fox jumps over the lazy dog
The quick brown fox jumps over the lazy dog
The quick brown fox jumps over the la
The quick brown fox jumps o
The quick brown fox ju
The quick brown fo
The quick brow
The quick bro
The quick b

In MMXIII, Sasa [XLIV] consumed XXXVII bowls of seoleongtang and LXXVII bowls of jajangmyeon, saw II movies at cinemas in Seoul, bought LXXXIV books at Kyobo, made LII transit card transactions and CCCLXXVI mobile calls, produced LXI guest attendance records with the punch clock at his studio, and had LI people queuing ahead of him.

Sasa[44]의 2013년 활동

사사[44]는 2013년에 설렁탕 37그릇과 자장면 77그릇을 먹었고, 서울 소재 극장에서 영화 2편을 보았으며, 교보에서 책 84권을 샀고, 교통카드로 52회 결제했고, 휴대전화로 376회 통화했고, 자신의 스튜디오에서 출퇴근 기록기로 방문객 출석 기록 61건을 만들었고, 자신 앞에 51명이 줄 서 있었다.

Sasa[44] Annual Report 2013

Published as an edition of 1,000 including this special edition as No. 52 of a series of XXXX issued in conjunction with an exhibition held at XXXX in XXXX from XXXX to XXXX XX, XXXX.

Commissioned by XXXX.
Edited and designed by XXXX XXXX.
Printed by Top Process Seoul.

ISBN XXX-XX-XXXXX-XX-X XXXXX
Printed in Korea

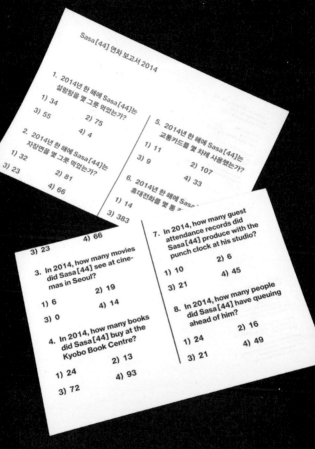

Sasa[44] 연차 보고서 2014

1. 2014년 한 해에 Sasa[44]는
 설렁탕을 몇 그릇 먹었는가?
 1) 34
 3) 55
 2) 75
 4) 4

2. 2014년 한 해에 Sasa[44]는
 자장면을 몇 그릇 먹었는가?
 1) 32
 3) 23
 2) 81
 4) 66

5. 2014년 한 해에 Sasa[44]는
 교통카드를 몇 차례 사용했는가?
 1) 11
 3) 9
 2) 107
 4) 33

6. 2014년 한 해에 Sasa[44]는
 휴대전화를 몇 통 ~
 1) 14
 3) 383

3) 23
4) 66

3. In 2014, how many movies
 did Sasa[44] see at cine-
 mas in Seoul?
 1) 6
 3) 0
 2) 19
 4) 14

4. In 2014, how many books
 did Sasa[44] buy at the
 Kyobo Book Centre?
 1) 24
 3) 72
 2) 13
 4) 93

7. In 2014, how many guest
 attendance records did
 Sasa[44] produce with the
 punch clock at his studio?
 1) 10
 3) 21
 2) 6
 4) 45

8. In 2014, how many people
 did Sasa[44] have queuing
 ahead of him?
 1) 24
 3) 21
 2) 16
 4) 49

25 『불공평하고 불완전한 네덜란드 여행』, 2008,
 153×210mm. 저자: 슬기와 민, 발행: 안그라픽스, 파주.
☞ 앞표지에 등장하는 두 명의 인물은 슬기와 민이 아니다.
 뒤표지에는 추천사나 책을 요약하는 글귀 대신 어째서
 뒤표지를 비워 둘 수밖에 없었는지에 대한 설명이
 실렸다.

26 「녹지 않습니다」, 2016, 혼합 매체, 6종, 다양한 크기
☞ 텅 빈, 흰색 배지 여섯 개는 아무 메시지도 전하지
 않는다.

'무대(scene) 바깥(ob-)의 것들'에 집중하는 공연 예술 저널인
『옵.신』의 주요 아이덴티티는 아무것도 제시하지 않는 텅
빈 표지다. 이는 '터무니없음'을 뜻하는 영어 obscene을
직관적으로 번역한 것이며 그 자체로 '바깥'을 상상케 하고
책의 수행적 구조를 암시한다. 『옵.신』은 표지의 관습적인
요소를 모두 버림으로써 역설적으로 『옵.신』이 지향하는
지점을 드러낸다.

27 『옵.신』1호, 2011, 저널, 200×285mm. 발행: 스펙터
 프레스, 서울.
☞ 『옵.신』창간호는 글을 이루는 본문과 삽화, 주석을
 분리해 독자가 스스로 분리된 요소들을 연결해 나가게
 했다.
28 『옵.신』4호, 2015, 저널, 120×182mm.
 발행: 스펙터 프레스, 서울.
☞ 『옵.신』4호는 '도시 걷기'를 화두로, 본문은 모두
 일정하지 않은 각도로 배치되어 있어 책을 읽다 보면
 마치 나침반, 또는 스마트폰 지도 앱을 보며 거리를
 걷는 인상을 받는다.

것도 아니기에, '발가벗은 사람들이 관객의 머리 위를 굴러 내려간다'는 개념적 정황은 물리적으로 구현될 때 적지 않은 물질적 찹슨/불온을 낳는다.

막상 나체의 파도를 맞으면, 개념적/시각적 일탈은 사색인 영역에 대한 즉각적인 위협이 된다. 엉중한 객석은 엄밀한 촉각의 범벅으로 뒤엉킨다. 바라보기도 거북한 신체 부위들이 불쑥불쑥 되어 관객의 시야를 덮거나 몸에 밀착되는 것은 예삿일이다. 발가벗은 타자의 피부와 근육과 체모와 체액과 채취가 오감을 장악한다. 사뿐히 거리와 신체 점촉에 대한 규거는 모두 순식간에 증발한다. 상쾌함 벗어난 광경은 멀나 포르노그래피나 슬랩 충동으로 보이겠지만, 그 사이를 가능하는 것은 무언가메던 객석의 카나붕은 어차피 두 감정을 훑어 초과하는다.

이보다 더 즉각적인 즉물적 신체와의 조우는 없다.

파도가 자신을 피해서 지나간다면, 그건 행운이라 여겨 분운이라 여겨야 할지─

문면의 관습으로 난입한 즉물적 신체는 도발, 그 가장 자연스런 것이 일탈이 되는 그것을 배제 공연예술의 규범이 그간에 경직되었기 때문인가?

하지만,

● 정말로 제배도 되는 건가?
● 그것도 마음대로 사적 거리가 넓은 유럽에
● 그것도 극장 안에서
● 더구나, 아무리 타상에 대한 평동적 저
찾으리라도, 그 전략적 단순함을 이렇게 파렴치
들이말에도 되는 건가?

물론 자본주의국가에서 나체 애크님을
그리 대수로웠으나, 나체 행위예술의 역사
오르지 못했 소소한 사건이므로니니,
하지만 해를 끼고는 개성적 년면함
에나품지 않은 예민함을 떨칠만다. 김나
에하는, "난무하는 신체에 대해 난색이
권리를 표출하는 일부 평론가들의 비뚤
태도 유보하게 만드는 "신체의 여
말하는 효과"라면, 그의 표면에도
정면으로 '용식'하여 못에면서 이 드
남아있다고 말하는 것은 곤란"할 듯
에서 발화한 '정효'를 얘야 하니,
바면나 엑세니스트들이나 마─

와 올레가 올레이 등 벌거벗은 신체와의 촉각적 조우를
게 요구한 경우는 얼마든지 있었으나, 이토록 볼때까지
부서버릴가 있었음에. 어쨌거나 법과의 정도가 이 사건의
을 설명하지는 않는다. 이 시대에 나체 해프닝의 진짜함을
것에 대한 미지근한 못바람 위에 이상한 판단이 깔려
하는 게다. 그것은 바로 이름 대수롭게 여기지 않는
적 수사를 교묘하게 관통하는 그 무언가의 께지기 쉬운
진짜 당혹을 외면이 지나간 후 내면으로부터 엄습하는,
테러리즘의 주창자들은 프랑스 연구가 비

(Le Vigier)와 프랑크 아페르티(Frank Apertetti),
terre)(2009-2010)*이라는 제목의 장소/시간
terte의 전략은 다분히 게릴라적이다. 자신과 아무런
연장을 급습하는 거다. 극장장의 사전 허락이나
연출가의 양해는 물론 없다.

낯가로움은 공연을 위해 견고하게 재단된 시간의
이 소유/점령하지 않는 처낙 곳의 균열을 느닷없이
에 말하건대, 20세기 무용이 신성시했던
'opetite')이 갑자기 무대를 벗어나 객석에
니, 이토록 비목하고 비속할 수가. 무용
베르나르 등이 경해하던 '신체'와의 고상한
중시를, 무대로부터의 관객의 고립을,
학적 기반으로 삼고 있었던 게다. 아니,
으로 분리된 무대를 종효하기 위한
기였던 게 아닌가. 신체에 대한 신체의
아니라 그것을 배치하는 교만한 구조의
게에, 그것이 짜든 허거 너무 허허하다
였었더라면 하는 볼편한 그 무언가가.

로 교묘하게 그 발치함을
태도 주지 않는 이 발치함.
거리는 한두 개의 쳐나란
은 ●환유도 아닌 것이 또 다른
을(흔) 열린 구멍을 유무●□.
는, 불손함을 건닐 ●을
하(속)가 닿치기 전에
다감한 관객은 하●에
심● 남긴다. 웃사체가

*

29 『불가능한 춤』, 2020, 단행본, 112×180mm.
발행: 작업실유령, 서울.

☞ "위아래로 뒤집어진 표제와 면주, 쪽 번호는
근본을 다시 숙고한다는 개념을 시연하는
한편, 독자에게 이따금씩 책을 뒤집어 보라고
권유한다."—슬기와 민 웹사이트

『펠릭스 곤살레스-토레스—더블』(플라토, 서울), 2012,
전시 도록, 186×243mm. 전시 작가: 펠릭스 곤살레스-
토레스, 발행: 플라토, 서울.

☞　　"펠릭스 곤살레스-토레스는 인쇄물 작업에 트룸프
메디에발 활자를 즐겨 썼다. 정확히 말해, 그가
텍스트에 사용한 폰트는 볼드 이탤릭이었다.
그런데 전설에 따르면 당시 트룸프 메디에발에는
제대로 된 '볼드 이탤릭'이 없었고, 따라서 그는
로만을 기계직으로 기울여 썼다고 한다.
우리는 그 과정을 거꾸로 적용했다. (…) 우리는
같은 활자체의 제대로 된 이탤릭을 기계적으로
바로 세워 조금 기묘한 로만을 만들어 썼다."
—슬기와 민 웹사이트

Felix Gonzalez-Torres
Double

슬기와 민은 2014년 『에르메스 재단 미술상』에서 기성
도상을 부분 발췌하여 거대하고 흐릿하게 확대한 「테크니컬
드로잉」 연작을 선보였다. 이 연작을 위해 슬기와 민은
마르셀 뒤샹의 '인프라 신'(infra-thin)을 차용해 '인프라
플랫'(infra-flat)이라는 개념을 고안했다.

> "마르셀 뒤샹의 인프라 신이 너무나 미묘해 거의
> 지각조차 불가능한 차이를 가리킨다면, 인프라
> 플랫은 세상을 평평하게 압축하는 그 힘이 도를
> 넘어 오히려 역전된 깊이감을 창출하는 상황을
> 가리킨다. (…) 오늘날 세계는 딱 셀카봉과 그
> 주인공 사이 정도로 납작해졌다. 인프라 플랫은 그
> 거리가 좁혀지다 못해 대상을 투과하며 마이너스
> 깊이를 창출하는 셀카봉의 시각과 관계있다."
> ─이지원, 「테크니컬 드로잉」(2015). 슬기와 민
> 웹사이트에서 재인용

29 『코스모스, 한국어 3판, 1981』, 2017, 단행본,
 170×240mm. 저자: 슬기와 민, 발행: 스펙터 프레스,
 수원.

☞ 1981년 문화서적에서 펴낸 칼 세이건의 『코스모스』를
 인프라 플랫으로 치환한 책이다. 지면이 흐릿하다는
 점을 제외하면, 판형·분량·인쇄·종이 재질·
 제본 방식·내용 등 모든 면이 원본과 같다.

"저희 작업은 가까이에서 이미지를 들여다보는
것인 반면 칼 세이건은 광활한 우주를
얘기하잖아요. 그 대비가 재미있었던 것 같아요."
—슬기와 민 인터뷰. 전은경,「작업 시간 대부분을
그래픽 디자인에 쓰는 미술가, 또는 그 반대,
슬기와 민」,『디자인』, 2017년 5월.

30 『미래 예술』, 초판 2016, 2쇄 2021, 단행본,
112×180mm. 저자: 김성희, 서현석, 발행: 작업실유령,
서울.

☞ 표지에 히라타 오리자의 연극『사요나라』에서 시를
읽는 휴머노이드 로봇의 사진을 실었다. 2쇄 표지는
같은 사진을 확대하여 실어 '다가오는 미래'를 암시한다.

31 『디자인 멜랑콜리아』, 2009, 단행본, 152×210mm.
저자: 서동진, 발행: 디자인플럭스, 서울.

32 『인터페이스 연대기』, 2009, 단행본, 152×210mm.
저자: 박해천, 발행: 디자인플럭스, 서울.

☞ 『디자인 멜랑콜리아』 표지는 책에서 언급한 잡지
『모노클』의 한 지면이 확대되어 실렸고,『인터페이스
연대기』의 표지에는 카메라 해상도 측정을 위한
ISO12233 차트가 실렸다. 이 차트는『에르메스 재단
미술상』에서 선보인「테크니컬 드로잉」에 사용되었다.

*

다시 『욥.신』으로 돌아가 보자. 만약 『욥.신』의 표지가 바깥에 있는 무언가를 지나치게 가까이 본 형상일 수 있다는 의심은 터무니없는 망상일까?

33 「국립아시아문화전당 예술극장 아이덴티티」, 2015, 아이덴티티.

☞ 국립아시아문화전당 예술극장의 아이덴티티는 빛처럼 지면 바깥으로 뻗어 나간다.

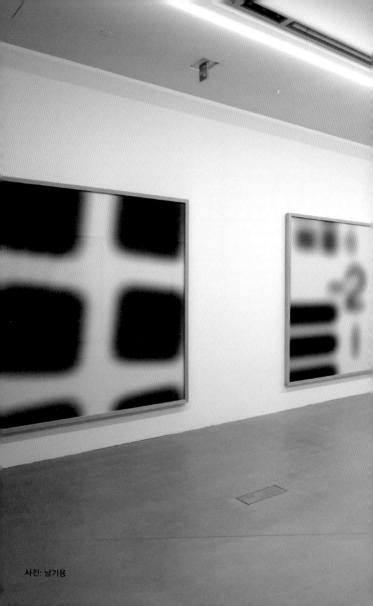

사진: 남기용

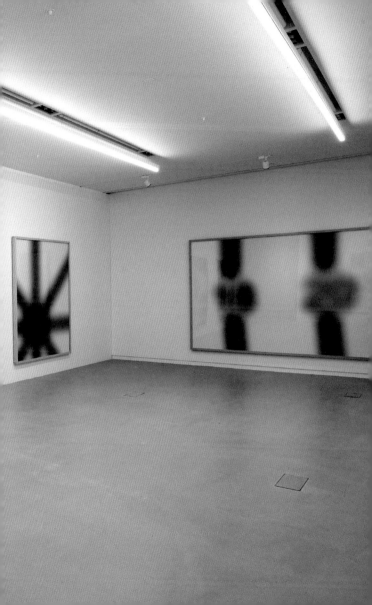

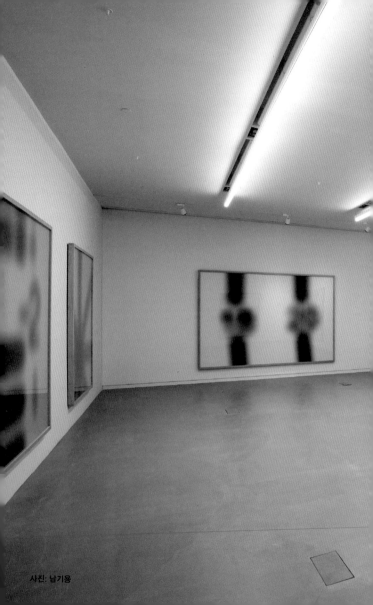

사진: 남기용

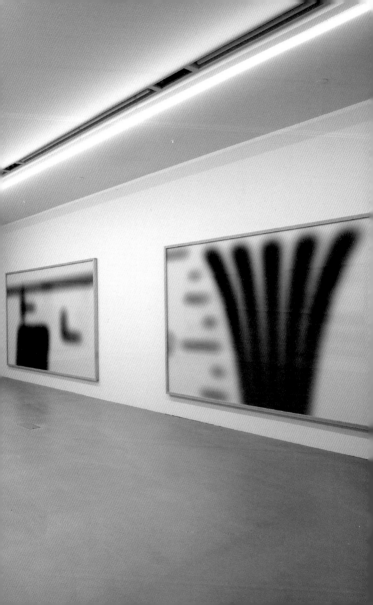

ber 2015

, Festival
s Theatre

September 2015

CHANDRALEKHA

Opening Festival
Asian Arts Theatre

September 2015

CHINA NATIONAL
PEKING OPERA
COMPANY

Opening Festival
Asian Arts Theatre

November 2015

TIM ETCHELLS

Our Masters · Asian Arts Theatre

October 2015

ROBERT WILSON/
PHILIP GLASS/
LUCINDA CHILDS

Our Masters · Asian Arts Theatre

Asian Arts Theatre

Asia Culture Center

Fever Room
September 4 5 6

ZHAO LIANG
Beijing

Zhao Liang Project
September 10–17

Transgression and Syncretism
Mar 11 12 13

CHRISTOPH MARTHALER
Berlin

Tessa Blomstedt gibt nicht auf
Mar 26 27

Asian A

Asian A

사진: 남기용

기디언 콩

슬기와 민의 작품 설명

『작품 설명』은 슬기와 민이 그간 진행한 프로젝트 200여 개 이면의 과정이나 의도를 하나씩 말로(만) 밝힌 책이다. 예술 작품은 설명하지 말고 경험해야 한다는 금언을 뒤집어 보자는 제안이다. 설명 없이도 작품을 감상할 수 있다면, 작품 없는 설명 감상도 가능하지 않을까?[1]

위 문장은 슬기와 민이 2017년에 쓰고 펴낸 책 『작품 설명』을 슬기와 민 스스로 설명하는 말이다. 필자가 이해하기에, 이 출판물은 일종의 디자이너 모노그래프를 가장한 아티스트 북이기도 하고, 반대로 아티스트 북을 가장한 디자이너 모노그래프이기도 하다. 슬기와 민의 여러 작품과 마찬가지로, 이 책을 명확히 분류하기는 어렵다. 예를 들면 이것이 '미술'인지 '디자인'인지, 사물인지 아이디어인지, 답해야 하는 질문인지 아니면 질문해야 하는 답인지 단정할

1
슬기와 민, 『작품 설명』, 한국어판(수원: 스펙터 프레스, 2017년), 책갈피.

수가 없다는 말이다. 그러나 이러한 모호성 이면에 있는
* *
의도는 전혀 모호하지 않다.『작품 설명』은 작품을 읽거나
작품과 '대화'하는 일에 독자를 끌어들여 슬기와 민이
탐구하거나 소통하는 의미 또는 아이디어를 탐색하게 한다.[2]

이 짧은 글도 그와 같은 읽기의 한 사례이다. 다만
차이가 있다면, 이 글은 단 하나의 작품에만 집중하는
극단적인 방법을 취한다는 점이다. 단 하나의 작품이란『작품
설명』이다. 그러면서 이 글은 해당 작품의 전제를 주장하는
동시에 그에 대해 질문한다. 만약 이처럼 비교적 간단한
작품과도 충실히 대화할 수 있고 이를 통해서도 비평적
사유가 가능하다면, 앞에서 진술한 명제는—즉 슬기와 민의
작품은 탐색하고 질문하고 탐구해야 하는 아이디어와 의미를
'말'하고 구현한다는 점은—분명히 옳다고 판정할 수 있을
것이다.

『작품 설명』은 슬기와 민의 여러 작품에서 확인되는
접근 방법, 즉 유별나게 단순한 아이디어에 기초하거나
오로지 그런 아이디어로만 구축하는 방법을 반영한다.
이와 유사하게,『작품 설명』하나에만 집중하자는 필자의
결정 또한 단순하면서도 아마 예상하지 못했던 아이디어에

2
그래픽 디자인에서 작품과 '대화'한다는
생각은 별로 생소한 것이 아니다. 보는 이를
도발해 작품의 수동적 수용이 아닌 능동적
해석을 유도한다는 얀 판 토론(Jan van
Toorn)의 대화체 실천(dialogic practice)
개념이나 자기 반영 과정을 통해 사유에
제작 논리를 통합함으로써 독자에게
읽는 법을 '가르쳐' 준다는 스튜어트
베르톨로티베일리(Stuart Bertolotti-
Bailey)의 '똑똑한 사물'(articulate objects)
개념도 이와 유사하다.

유래한다. 전시 『집합 이론』이 아무런 작품 실명(즉 작품에 관한 상술)을 제공하지 않았다면, 전시를 보충하는—슬기와 민의 작품을 논하는—이 글은 반대로 '작품' 없는 설명에만 집중해도 이치에 맞으리라는 아이디어이다. 그러면 『작품 설명』이라는 작품은, 우연찮게도, 이 글의 논리적인 대상임과 동시에 주제가 된다. 『집합 이론』에는 『작품 설명』이 전시되지 않았으므로, 여기에서 이 작품이 슬기와 민에 관한 '설명'으로 기능하는 것 또한 이치에 맞을 것이다.

　　슬기와 민의 작품 전반에서 아이디어의 단순성이 큰 비중을 차지하는데도, 작품의 과정과 결과는 대체로 전혀 간단하지 않다. 예를 들어 『작품 설명』을 편집하는 과정은, 참고 대상이 부재한 탓에, 제법 까다로웠을지도 모른다. 아무튼 작품들에 관해 쓰인 텍스트를 번역하고 수정하고 편집하면서, 저자들은 200점이 넘는 원작을 아마 끊임없이 들추어 봐야 했을 것이다. 『작품 설명』은 읽기에 어려운 책이기도 하다. 그냥 잘 정리된 웹사이트에 접속해 작품을 직접 보고픈 유혹을 거듭 뿌리치면서 처음부터 끝까지 책을 읽을 수 있는 사람이 과연 얼마나 될까? 아무 페이지나 펼쳐 정처 없이 설명을 읽어 가며 무엇이든 더 포괄적이고 조리 있는 이해에 다다르기를 막연히 기대하는 이는 없을까?

　　이 글에 관해서도 같은 어려움을 토로할 수 있다. 작품의 외관이나 형태를 묘사하지 않고 오로지 설명에만 의존해 아이디어를 논하는 것은 간단한 일이 아니다. (이쯤에서 독자는 짜증이 날 만도 하다.) 물론, 필자는

예를 들어 표지와 면지에 쓰인 재료가 사람 피부의 질감을
연상시키며, 따라서 '자아' 개념을 반영하는지 모른다고
설명할 수도 있고, 심하게 흐려져 책 중간중간에 배치된
그래픽 이미지들을 두고는 본문을 의도적으로 헛되이
'그림풀이'를 하려는 시도라고 해석할 수도 있다. 그러나
작품이 스스로 자신에 관해 하는 말이 없었다면, 이와 같은
디자인 결정을 따로 이해하기는 아마 어려웠을 것이다.
이러한 형태적 특징은 작품을 구성하지만 아이디어를 즉각
소통하지는 않는다. (그러라는 법도 없다.)

필자는 『작품 설명』의 아이디어가 책 자체에 관한
자기 설명에 있다고 생각한다. 『작품 설명』이 작품 설명에
얼마나 주목하는지 떠올려 보면 놀라운 일도 아니다. 작품
설명을 내용으로 하는 작품에 관한 설명은 작품에 실린 다른
설명보다 상징성 면에서 중요한 것이 당연하지 않겠는가.
이는 또 다른 질문으로 이어진다. 자기 설명 없이도 『작품
설명』을 이해할 수 있을까? 책에 관한 설명을 읽지 않고 책을
읽어도 (같은 수준으로) 의미를 파악할 수 있을까? 만약 그럴
수 없다면, 슬기와 민은 어떤 작품이든 설명 없이는 완전히
이해하기가 불가능하다고 암시하는 것일까?[3]

[3]
자기 설명을 별개 카드에 인쇄했다는 사실은
슬기와 민에게 이 점을 시험해 보려는 의도가
있었음을 암시한다. 해당 문구가 적힌 완벽한
크기의 책갈피는 한편으로 책을 읽는 동안
지속적으로 책의 정체를 상기시켜 주지만,
다른 면에서는 잃어버리거나 잊기에도 쉬운
물건이다.

이는 적어도 슬기와 민의 작품에는 들어맞는 말이다. 그들의 작품은 독특하지만 뭐라고 확언하기 어려운 시각적 (타이포)그래픽 감수성이 있기는 해도, 특정한 스타일 표현이나 시각적 경향으로 추동되진 않기 때문이다. 그들에게는 말과 그 말을 텍스트로 다듬어 내는 일 또한 시각 이미지를 만드는 과정에 뒤지지 않는 디자인 행위이다. 그들이 이미지 못지않게 텍스트를 빚어내는 (즉, 디자인하는) 솜씨는 『작품 설명』 자체에 관한 설명을 포함하여 책에 실린 설명문 208편에 매우 정확히 포착되어 있다. 본질적으로 이것이 바로 그래픽 디자이너가 하는 일 아닐까? 텍스트와 이미지로 작업하기, 또는 텍스트를 이미지로 작업하기?

대개 텍스트는 의미와, 이미지는 형태와 결부되곤 한다면, 슬기와 민은 텍스트를 형태로 빚어내고 이미지에서 의미를 끌어냄으로써 그러한 구분을 흐린다. 『작품 설명』의 세 가지 판(한국어, 영어, 일본어) 표지에는 모두 얼룩 같은 모양이 인쇄되어 있다. 속장에 실린 명구, 즉 "예술은 설명하지 말아야 한다. 경험해야 한다."(S. E. 라스무센)라는 글귀의 시각적 윤곽을 따라 만들어진 형상이다. 여기에서 슬기와 민의 시각적 제스처는 인용구를—설명을—'뭉개어' 모종의 경험으로, 아마도 시각적이거나 예술적인 경험으로 바꾸어 놓는 듯하다. 인용된 문장의 말뜻을 해당 문장 자체에 문자 그대로, 즉물적으로 적용하는 셈이다. 하지만 이러한 적용의 효과는 보는 이가 이를 어떻게 해석 또는 평가하느냐에 달린 문제이다.

선생님의 디자인은 다른 디자이너 여섯 명의 작품과 함께 포스터 한 장으로 합쳐질 것입니다. 선생님의 작품을 어떻게 처리할 것인지는 저희에게 맡겨 주시면 고맙겠습니다. 전부를 쓸 수도 있고 일부를 쓸 수도 있으며, 필요하다면 자르거나 다른 작품과 이어 붙일 수도 있습니다. 그러므로 최종 포스터에서는 원작을 알아보기가 어려워질 수도 있다는 점, 미리 양해 구합니다. 선생님은 공동 창작자로 명기될 것입니다.

98

저널은 PDF 형식으로 제작되고, 배급사는 그 PDF를 종이에 출력해 판매할 수 있다. 뒤표지는 배급사마다 자유롭게 (광고 등에) 활용할 수 있다. 한국 배급사 북 소사이어티는 그 공간에 한국 미술가와 디자이너의 맞춤형 작품을 싣기로 했다. 한국판 첫 호 뒤표지에는 화씨 451도를 섭씨로 변환한 값을 적었다. '화씨 451도'는 레이 브래드베리의 소설(1951)과 그것을 바탕으로 한 프랑수아 트뤼포의 영화(1966)에 모두 쓰인 제목이다. 종이의 발화점을 가리키는 온도로, 섭씨로는 232.777777777777796도에 해당한다.

전시회는 공공 공간의 투명성과 상호 침투성을 강조하고, 사적 영역과 공적 영역을 재규정, 교란, 결합하는 미술을 탐구했다. '유원지에서 생긴 일'이라는 제목은 현대주의의 이상이던 투명성이 20세기를 거치며 물신화하고 상업화한 ('유원지'로 변질한) 과정을 연상시킨다. 포스터에는 현대주의를 가리키는 단서가 몇몇 쓰였다. 요제프 알베르스가 디자인한 기하학적 구성주의 글자, 1920년대 말 게르트 아른츠가 노이라트 부부의 아이소타이프 시스템을 위해 디자인한 사람 형상 픽토그램 등이다. 후자는 점선으로 묘사해 다공성을 암시하게 했다.

제도화하고 관리되는 공간—보편화한 '유원지'. 그 경험은 보통 '어서 오십시오'로 시작해 '안녕히 가십시오'로 끝난다. 별 뜻 없이 의례화한 표현이지만, 공간의 경계를 뚜렷이 표시하는 말이기도 하다. 두 인사말이 구획하는 '공간'에서, 그 사이('간'[間])가 없어지면 어떤 일이 일어날까? 예컨대 '어서 옴'과 '안녕히 감'을 동시에 기대하는 공간이라면? '국경 없는 마을'로 대표되는 다문화 지역 안산에서, 그런 경계 실종—뒤집어 말하면, 공간 실종—상상은 역설

이 글은 『유원지에서 생긴 일』 전시회 도록(안산: 경기도미술관, 2010)에 실렸다.

as a persistent component of its identity. It expresse
a fundamental characteristic of the project: it is a co
laboration between the two important organizations
The typography of the word-mark shows how th
two prominent brands, each set in its own corporat
typeface, lend their visual identities to the "LAB."

If the word-mark was intended as a static, rel
able seal, then role of the variable Lab logo was t
be more expressive of its ideas (and ideals): in fact,
is just a visible part of a larger participatory system
The logo itself was constructed as an empty tex
frame; its substance would be contributed by th
people. On the Lab's website, visitors were invite
to submit their thoughts on the theme of the Lab d
rectly to the logo. The appearance of the logo cor
stantly changed to reflect changes in the conten
which would show diverse opinions in a wide rang
of languages in real time.

117

"You are holding a piece of the BMW Guggenheir
Lab. This invitation is made out of mesh, one of th
materials used for the mobile urban laboratory de
signed by Atelier Bow Wow." •

• From an invitation for a BMW
Guggenheim Lab press event, 2

118

Countdown was organized as a pre-opening program of the old Seoul Station, which had been restored to its original form and repurposed as a cultural center. The graphic identity is centered on a modified Akzidenz Grotesk condensed typeface, where the baseline of the figure 0 (zero) and the character O is lifted, showing the anticipation for the final moment.

Reflecting the venue's original function, the website is organized like a train schedule. We took the characteristics of "mobile sites" and applied them to the normal site. The resulting somewhat crude and awkward appearance on larger screens recalls the simplicity of the early World Wide Web pages—resonating, accidentally, with Culture Station Seoul 284's initiative to start from zero.

119

This poster series is a response to the requests of the exhibition's organizers: firstly, we were asked to submit a properly printed work, not digital prints; secondly, the organizers wanted posters featuring

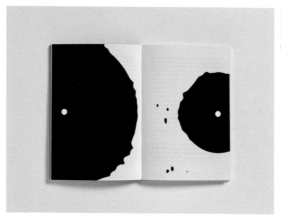

『작품 설명』은 책이라는 형식으로 구체화한 질문이고,
실제 내용은 이 형식을 통해 슬기와 민이 묻고자 하는 바에
비해 중요할 수도, 그렇지 않을 수도 있다. 설령 후자라 해도,
12년(2005~2016년)에 걸친 작품 활동과 2만 5천여 단어를
160쪽에 담은 책이 단지 '발언-물'(statement-object)로만
존재해서는 안 될 것이다. 이 책은 읽어야 한다. 다음은
필자가 골라 본 세 가지 사례이다.

1 "의도한 것은 아니었지만, 디자인과 제작 면에서 이전과
 이후에 나온 어느 광주비엔날레 도록보다 절제된 책이
 됐다."(23번)

2 "봉투 속에는 아무것도 없다. 빈 봉투 자체가
 초대장이다."(93번)

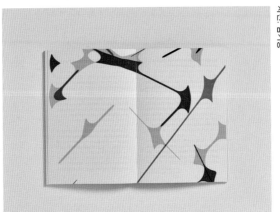

사진: 남기용

3 "재단의 영어 머리글자 A(rtist)와 W(elfare)를 로고에
 결합해 (행복한 예술가의) 웃는 얼굴을 암시하게
 했다."(142번)

길이가 다양한 설명문 중에서 간단히 뽑아 본 이들 예문은
각각 한두 문장으로만 구성되어 가장 짧은 편에 속한다.
도판이 부재한 탓에 이들 설명문은 작품을 기술하는
일에서 벗어나 아이디어를 묘사하게 되었다. 시각적 참고
자료가 없으므로 진지한 독자는 슬기와 민의 작품을
형태가 아닌 아이디어로, 스타일이 아닌 태도로 이해하도록
권유(또는 강요)받는다. 『작품 설명』은 슬기와 민의 실천을
스타일이나 유행으로 오해할 여지를 당당히 없애 버리는
한편, 그들의 작업에 개방성과 개념적 매혹을 더해 준다.

이러한 '아이디어 서술'을 빌려서 번안하거나 새로운 맥락에 적용하는 일도 가능하다. 예를 들어, 단순히 기존에 행해지던 방식과 반대로만 책을 디자인하거나, 메시지를 담는 물건 자체가 메시지가 되게 하거나, 단체의 로고가 해당 조직의 성공담부터 미리 전하도록 디자인하면 그만이다.

『작품 설명』이 디자이너 모노그래프이면서 동시에 아티스트 북이기도 하다는 생각으로 돌아가 보자. 우리는 이 책이 슬기와 민의 작품 세계를 폭넓게 기록(전자의 기능)하는 한편, 더 많은 질문을 던지고 독자를 끌어들이는 아이디어를 제시하고 소통(후자의 기능)한다는 점을 알 수 있다. 그들의 작품 다수에는 이와 같은 '자동 캡션' 같은 성질, 즉 내용을 엮는 방식 자체가 자신에 관해 말해 주는 속성이 있다. 이 글도 마찬가지이다. 나는 이 글에 담긴 말뿐 아니라 글이 쓰인 방식 또한 슬기와 민의 작업에 관한 말이기를 바란다.

슬기와 민의 작품들과 '대화'한다는 생각으로 돌아가 보자. 그러한 대화의 가능성이 작품의 저자에게 달렸는지 아니면 읽는 이에 따라 달라지는지, 궁금한 이가 있을 법하다. 나는 양쪽 모두라고 믿는다. 대화란 쌍방향이기 때문이다. 이제 『작품 설명』에 수록된 작품 설명이 있으니, 누구든 그들의 작품과 대화할 수 있다.

번역: 이지원

기디언 콩(Gideon Kong)
기디언 콩은 글을 쓰고 책을 만드는 그래픽
디자이너이다. 제이미 여와 함께 2018년 소규모
출판사 템퍼러리 프레스를 설립했고,
이 활동과 연계하여 소박한 도서 유통 공간을
운영하고 있다. 싱가포르 라셀 예술대학교에서
그래픽 디자인과 타이포그래피를 가르친다.

신

신

신신

신신은 3차원 물질 역시 2차원의 이미지를 만들기 위한
재료로서 기능한다는 점을 인지하고 그 상호성을 극대화하는
방식으로 작업을 전개한다.

1 SeMA Blue 2014 「오작동 라이브러리」
 (서울시립미술관, 서울), 2014, 포스터, 594×841mm.
☞ "비약적으로 전개된 정보화를 통해 정보와 지식에의
 접근은 용이해졌지만, 오히려 올바른 선택이 어려워진
 '지식정보사회'의 현상에 주목"하는 SeMA Blue 2014
 『오작동 라이브러리』의 그래픽 아이덴티티는 전시
 제목을 구글 번역을 이용해 여러 언어로 순차 번역하며
 발생한 정보 왜곡과 오류 화면(블루스크린)에서
 가져온 파란색이다. (세마 '블루'를 지칭하기도 한다)
 같은 수치의 색이어도 이를 담는 매체—모니터,
 현수막, 종이의 재질이나 인쇄 기법 등—에 따라 색이
 변하는데 이렇듯 제작에서 발생하는 오류 또한 전시
 아이덴티티로서 기능한다.
2 『얼굴』(커먼웰스 앤 카운실, 로스앤젤레스), 2020,
 전시 도록, 215×290mm. 전시 작가: 강서경,
 발행: 커먼웰스 앤 카운실, 로스앤젤레스.
☞ 『얼굴』은 강서경 작업의 특성 중 하나인 직조(織造)에

초점을 맞춘다. 종이의 앞·뒷면의 글은 행간을 달리하며 서로의 빈틈을 메우고, 세로결이 뚜렷한 스지와 그 결과 같거나 반대되는 방향으로 배치된 텍스트가 맞물린다.

3 『다윈이 철학에 미친 영향』, 2012, 단행본, 180×295mm. 저자: 존 듀이, 발행: 전기가오리, 서울.

4 『EUQITIRC』, 2017, 전시 도록, 210×280mm. 전시 작가: 전소정. 발행: 시청각, 서울.

☞ 두 책은 바니시 코팅이라는 같은 인쇄 기법을 사용했다. 『다윈이 철학에 미친 영향』은 다원의 진화론을 따르듯 글자의 크기가 점점 커지는데 이때 바니시 코팅은 달라지는 글자 크기와 이를 담는 지면을 강조하기 위해 사용되었고 『EUQITIRC』은 글로만 구성된 도록에서 도판의 부재를 암시하기 위해 사용됐다.

5 『스스로 조직하기』, 2016, 단행본, 125×195mm. 발행: 미디어버스, 서울.

☞ 여러 국가에서 활동하는 동시대 시각예술가들의 '자기조직화'(self-organised)에 관한 경험과 연구를 모은 책이다. 거울지를 표지로 사용하여 독자는 표지에 (흐릿하게) 투영되는 자기 모습을 볼 수 있다.

『스스로 조직하기』표지
이미지, 도판 출처: 더북
소사이어티 웹사이트

『스스로 조직하기』
도판 출처: 신신 이를루스

6 「리-플레이―4개의 플랫폼 & 17개의
 이벤트」(서울시립미술관, 서울), 2015, 전시 포스터,
 2종, 각 594×841mm.

☞ 전시는 사용하지 않는 빈 공간(건물), 유휴 공간을
 활용하고자 했다. 신신은 더 이상 사용하지 않는
 서울시립미술관의 지난 전시 포스터를 재활용했다.

 ☞ 원본 포스터: 「동아시아 페미니즘: 판타시아」(2015, 디자인: 홍은주 김형재),
 SeMA GOLD 2014 「노바디」(2014, 디자인: 스튜디오 fnt)

7 「옐로우 블루스」(원앤제이 갤러리, 서울), 2022, 윤지영
 전시 포스터, 2종, 각 500×1,000mm.
 포스터를 고무 자석으로 제작해 포스터 속 작품의
 외관을 오려낼 수 있게 했다. 이는 조소의 캐스팅
 기법을 반영하며 포스터의 부착 장소인 원앤제이
 갤러리 외벽 철재 구조물과도 밀접하게 연결된다.

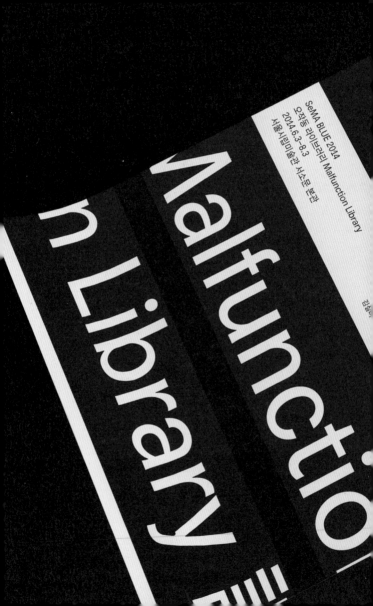

SeMA BLUE 2014
오작동 라이브러리 Malfunction Library
2014.6.3–8.3
서울시립미술관 서소문 본관

Malfunction Library

n Library

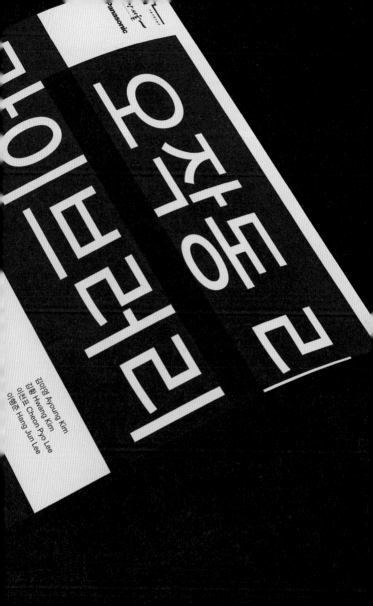

artists who rejected the requirement that a successful sculpture deliver a sense of total unity, or that individu works stand as discretely contained objects. Rather, he gravitated toward ways in which sculpture could activate a *visual field*, describing this change as "a shi that is on the one hand closer to the phenomenal fac seeing the visual field and on the other is allied to th heterogeneous spread of substances that make up t field," and as "between a figurative and landscape with "no central contained focus."#1 Some sixty y later, Korean artist Suki Seokyeong Kang limns th tory between the verticality of the figure, the hori of the landscape, and the potentiality of moveme within and between works that occupy a visual Kang's installations culminate in sculptural tabl which she describes as "scenography," sugges an embrace of theatricality even as her individ sustain a visual language of precision and sim

#1. Robert Morris, "Notes on Sculptur Objects," 1969, first published in A http://theoria.art-zoo.com/notes-o beyond-objects-robert-morris/

Like the minimal sculptural "props" used by Simone Forti in her Dance Constructions, the brooms and tree branches used by Anna Halprin in dance workshops on her outdoor deck in the woods north of San Francisco, and the ropes, ladders, and clothing Trisha Brown deployed in the early 1970s, Kang's sculptures are far from inert. They are fundamentally about movement, exploring the relationship between the body and objects—even when the body only serves as inspiration for the scale or shape of a sculpture. Geometry and repetition, central to the minimalist sculptures of Morris and others, feature prominently in Kang's systemic and cumulative approach—for instance, the stacked open frames of her *Jeong* series or the combination of circular arches and hard edges in her *Circled Stair* series, which are similarly fabricated in industrial metals and wood. But Kang injects her contemporary forms with ancient histories and traditional craft processes, giving them a haptic quality rooted in material choices and texture. Her sculptures nearly cry out to be touched; the implied variability of their parts and the occasional addition of wooden wheels are invitations to combine, recombine, and maneuver them within the dedicated space of the gallery. Kang adds scraps of leather and small pieces of brass, or she embellishes the surfaces of geometric planes with Hwamunseok weavings hand-made by women on the island of Ganghwa, or wraps colorful threads around the hard steel rods that comprise the works' geometric shapes and lines. These material gestures deflect associations with industrial design or pre-existing readily available found objects. Rather, Kang uses the smallest of details, a refined sense of color, and a persistent yet pleasant push and pull between foreground and background to emphasize the hand—moving

49

"Damn dog." But it wasn't a serious complaint, for even the baying of the dogs sounded friendly and welcoming and drew a smile from him. As he passed the low mud walls of collapsed thatched huts, he could hear the coughing of village people awakened from their slumber; their hacking affected him in the same way the barking dogs had.

유휴공간 건축 프로젝트

RE·PLAY: 4 PLATFORMS & 17 EVENTS

리-플레이: 4개의 플랫폼 & 17번의 이벤트

서울시립미술관 1층
2015.10.20 –12.13

후공간 건축 프로젝트

니-플레이:

개의

SeMA
Gold
2014
노바디展

RE-PLAY:
4 PLATFORMS
& 17 EVENTS

플랫폼

& 17번의

서울시립미술관 1층
2015.10.20
—12.13

사진: 이의록

BROOD OVER

...
2021

...
2021

...
2021

....
2021

....
2021

은별
The Best
2021



8 『우리를 갈라놓는 것들: 믿음, 신념, 사랑, 배신, 증오,
 공포, 유령』(국립현대미술관, 서울), 2019,
 전시 도록, 150×255mm. 전시 작가: 임흥순,
 발행: 국립현대미술관, 과천/서울.

☞ 찢어진 종이가 겹겹이 쌓여 있는 듯한 표지는 잉크를
 쌓아 올려 구현했다. 여러 번 겹쳐서 인쇄한 탓에
 책등과 표지가 이어지는 부분의 잉크가 갈라지며
 떨어져 나간다.

9 『누』(두산갤러리 서울, 서울), 2016, 전시 도록,
 165×230mm. 전시 작가: 이윤성, 발행: 미디어버스,
 서울.

☞ 『누 프레임』과 『누 타입』으로 구성된 『누』는 두 권의
 책이 합쳐진 모습으로, 『누 타입』의 시작점에서 다시
 등장하는 표지와 목차, 보색의 종이 그리고 책등을
 가로지르는 누름선이 책의 구조를 암시한다.

10 『크래커』(카다로그, 서울), 2021, 전시 도록,
 135×190mm. 전시 작가: 박광수, 발행: 미디어버스,
 서울.

☞ 박광수의 271점의 흑백 드로잉을 모아 발간한
 책이다. 재료에 따른 먹의 농도, 필압 등을 여러 인쇄
 기법으로 구현했다. '크래커'(cracker)란 제목에 걸맞게
 쪼개지듯이 펼쳐지는 제본 방식을 택했다.

11 「DMZ」(문화역서울284, 서울), 2019, 전시 초대장,

148×210mm.

<p style="text-align:center">*</p>

12 「에이징 월드」, 2019, 전시 포스터 제안, 600×900mm.

☞ 전시는 고령화 문제, 특히 한국 사회 안 노인을 타자로
간주하는 현상과 이를 둘러싼 동시대 담론을 조명한다.
전시 포스터는 색지 위 실크 스크린이 떨어져 나간
자국으로 사람의 주름을 표현했다.

13 「Gathering Flowers」(취미가, 서울), 2020,
신해옥 전시 포스터, 600×900mm.

☞ 신해옥의 개인전 『Gathering Flowers』는 생산자,
저자로서 디자이너라는 태도에 따라 "마치 꽃을
모으듯" 다양한 협업자들과 함께 만든 전시다.
이 전시는 추후 미디어버스의 임프린트인 '화원'의
설립으로 확장된다. 화원은 앤솔로지(anthology)의
어원인 '꽃을 모으는 일'(anthologia)에서 차용한 말로,
신신은 그들만의 저자성과 그에 기반한 결과물을 모아
"화원"을 만들어 나간다.

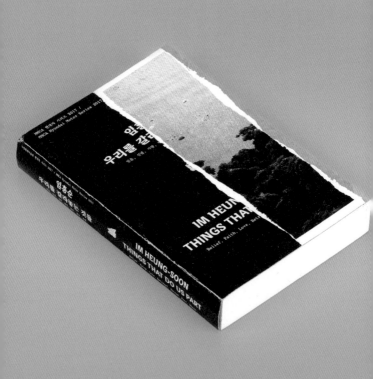

MMCA 현대차 시리즈 2017 /
MMCA Hyundai Motor Series 2017

임흥순
우리를 갈라놓는
믿음, 신념, 사랑

IM HEUNG
THINGS THA
Belief, Faith, Love, Betr

IM HEUNG-SOON
THINGS THAT DO US PART

CRACKER

Note: the barcode area text

ISBN 979-11-90434-15-7(93600)

45,000 KRW

9 791190 434157

93600

에이징 월드
Aging World: Will you still love me tomorrow?

기간 2019 · 8 · 27–10 · 20
장소 서울시립미술관 *Seoul Museum of Art*
서소문본관 *Seosomun*

SMSM (Sasa[44], 박미나 MeeNa Park, 최슬기 Choi Sulki, 최성민 Choi Sung Min) · 나탈리아 라사예
모리요 Natalia Lassalle Morillo · 로렌 그린필드 Lauren Greenfield · 박은태 Park Eun-tae · 삼프사
비르카예르비 Sampsa Virkajärvi · 안나 비트 Anna Witt · 안네 올로프손 Annee Olofsson · 오형근
Heinkuhn OH · 옵티컬 레이스 Optical Race · 와이즈 건축 WISE ARCHITECTURE · 윤지영 Jiyoung
Yoon · 이모저모 도모소 E.J.DOMOSO · 이병호 ByungHo Lee · 일상의실천 Everyday Practice ·
커먼 어카운츠 Common Accounts

*

『맨체스터 프로젝트』와 『쾨유』는 데이터 차원의 질량을
물질 세계의 질량으로 환원하는 방법을 탐구한다.

14 『맨체스터 프로젝트』, 2011, 단행본, 180×295mm.
 저자: 박준범, 발행: 프레스 키트 프레스, 서울.
☞ 박준범의 영상 작업을 도큐멘트한 책으로, 지면이
 흐를수록 영상 스틸컷이 카드처럼 쌓이며 동시에
 종이의 무게도 점점 무거워진다. 『쾨유』의 전신이 되는
 책이기도 하다.
 "저희는 이 작업을 하면서 '모든 것에는 무게가
 있지 않나'라는 생각을 하게 됐어요. 데이터도
 궁극적으로는 무게가 있는 것이거든요. 구글
 드라이브의 무형의 데이터 공간을 사용한다
 해도 서버는 분명 어딘가에 있고 절대 질량과
 부피가 있는데 '데이터가 무거워진다'는 표현도
 재밌었어요."—신신 인터뷰. 디자인프레스,
 「신신, 신해옥 신동혁 vol. 4: 디자인으로
 번역하기」, Oh! 크리에이터 178, 『네이버 디자인』,
 2020년 9월 6일.
15 『쾨유』(갤러리 쇼쇼, 서울), 2020, 단행본, 3종,
 각 225×300mm. 저자: 엄유정, 발행: 미디어버스, 서울.
☞ 『쾨유』는 실제 작품의 크기와 재료에 따라 종이의
 무게와 재질을 달리한다. 드로잉 작업은 얇은 종이로,

캔버스 작업이 실린 페이지는 잉크가 묻은 곳만 광택이
나는 종이를 선택해 캔버스에 바른 물감이 반짝이는
듯한 효과를 냈다. 쪽 번호와 캡션은 모두 한곳에
배치하여 작품 감상에 방해되지 않게 했으며, 읽는 이는
종이의 질감으로 책의 흐름을 느낄 수 있다. 1, 2, 3쇄의
표지 색이 다른데, 순차적으로 낮, 밤, 노을을 의미한다.

*

16 『꿈』리커버 도서, 2021, 단행본, 110×175mm.
저자: 프란츠 카프카, 발행: 워크룸 프레스, 서울.

☞ 2021년 서울국제도서전과 연계하여 발간한 책으로,
워크룸 프레스에서 기존에 출판된 책을 새롭게
디자인한 책이다. 하드커버의 지지체를 얇은 보드지와
스펀지로 제작하고, 속장은 가벼운 종이를 사용했다.
외관상 무겁고 단단해 보이지만 실제로는 무척 가볍고
베개처럼 푹신푹신하다.

"신신은 기존 총서 디자인을 존중하면서,
꿈과 현실을 오가는 이 책의 주제 의식을 책을
읽는 과정에 부여한다. 겉으로 드러나는 책의
인상(꿈)과 책을 들고 펼쳐 읽는 경험(현실)이
서로 배반하는 감각을 유도한다."—워크룸 프레스
웹사이트

육면체(六面體), 덩어리, 조각, 사물로서의 책—

17 『권오상』(아라리오 갤러리, 서울), 2016, 전시 도록,
 185×290mm. 전시 작가: 권오상, 발행: 아라리오
 갤러리, 서울.

☞ 사진 조각을 하는 권오상의 도록. 신신은 권오상의 작업
 방식을 응용해 1) 권오상의 작업으로 책의 가제본을
 만들고 2) 권오상은 가제본의 사진을 찍어 다시
 조각으로 만든 후 3) 신신은 이 조각의 사진을 찍어
 도록에 사용했다. 인터뷰 부분에 사용한 분홍색 색지는
 권오상이 조각을 만들 때 사용하는 강화 스티로폼
 '아이소 핑크'에서 가져왔다.

18 『스몰 스컬프처스』, 2019, 단행본, 175×260mm.
 발행: 미디어버스, 서울.

☞ 책등과 앞표지가 속장과 분리되는 제본 방식은 마치
 표지라는 좌대 위에 속장이 조각 작품처럼 올라가 있는
 모습처럼 보인다.

19 『오프닝 프로젝트』, 2014, 단행본, 110×220mm.
 발행: 미디어버스, 서울.

☞ 『오프닝 프로젝트』는 아르코미술관의 담벼락을 부수고
 통로로 만든 공공미술 프로젝트의 과정을 기록한
 책이다. 책의 형태는 아르코미술관의 벽돌과 비슷한
 모양으로 제작되었다.

20 『경기창작센터 2013 입주작가 활동보고서』, 2014,
 단행본, 170×240mm. 발행: 경기창작센터, 안산.

☞ 기계적으로 모든 작가에게 동일한 분량의 페이지를
 할당했다. 책 표지의 그리드와 모노 스페이스 글자체는
 아파트 같은 책의 구조를 반영한다. 책을 둥글게 말았을
 때 배면이 슬기와 민이 디자인한 경기창작센터 로고와
 유사한 모양이 되도록 의도했다.

21 『옵.신』3호, 2014, 저널, 150×255mm.
 발행: 스펙터 프레스, 서울.

☞ 지면이 흐르면서 누런 미색지가 백색도가 높은
 종이로 서서히 바뀐다. 신신은 표지에서도 기존 호를
 변주했는데, 지면 대신 국립현대미술관이라는 공간에
 펼쳐진 『옵.신』5호와 이에 반응하여 발간된 6호,
 책날개를 반대로 접어 표지로 사용한 4호가 어느
 정도는 예외적이지만, 슬기와 민이 디자인한 『옵.신』의
 표지는 늘 비어 있었다. 즉 종이 위에 아무것도 올라가
 있지 않았다면 신신은 실크 스크린 기법을 이용하여
 시각적으로 비어 있는 것처럼 만들었다. ☞ 신신은 "남의
 얼굴에 먹칠이
 아니라 백칠을 한
 것"이란 농담을
 던진 바 있다. (6번
 참고)

22 SeMA Blue 2014『오작동 라이브러리』
(서울시립미술관, 서울), 2014, 전시 도록,
182×257mm. 발행: 서울시립미술관, 서울.

☞ 오작동 라이브러리의 도록은 전시 아이덴티티를 다시
한번 심화한다. 책의 모든 면이 파란색으로 칠해진
도록은 어쩐지 신의 말을 담은 경전 혹은 비석 같은
모습을 띤다. 만약 절대적 진리가 담긴 매체가 오류가
가득한 허황된 권위뿐이라면?

도판 출처: 신신 이클루스

사진: 신신

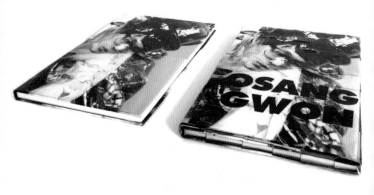

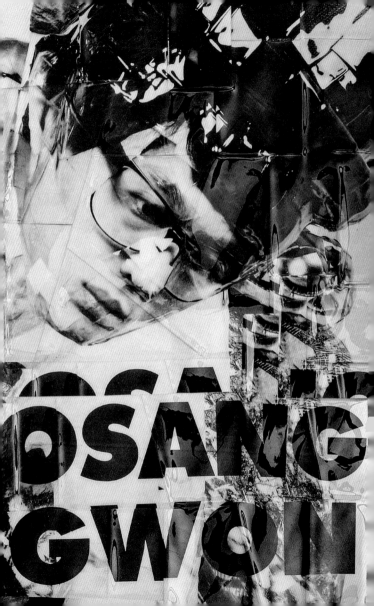

차원을 넘나들기—

23 「No Shadow Saber」(합정지구, 서울), 2017, 최하늘
　　전시 리플릿, 297×420mm.
☞ 조각을 매체로 하는 최하늘의 전시 리플릿이다.
　　3차원 전시 평면도를 해체하여 사용했다.

*

24 미술책방×신신×박성수, 미술책방 다시 보기
　　「윈도우 프로젝트」(국립현대미술관, 서울), 2021, 설치.
☞ 「윈도우 프로젝트」는 인쇄 매체가 공간으로 확장하는
　　방식을 보여 준다. 신신은 최종 결과물에서 잘려
　　사라지는 제작용 기호들을 다시 불러들여 미술책방
　　곳곳에 배치했다. 창문으로 빛이 들어오면 CMYK
　　색상표가 미술책방 공간에 투사되며 지면과 공간이
　　뒤섞인다.

*

25 신신,『적재적소』(이즈 어 갤러리, 상하이), 2022,
　　전시회.
☞ 실제 작품들 대신 어도비 툴에서 이미지를 불러와
　　지면에 배치한 것처럼 작품을 촬영한 사진을 전시장에
　　배치했다. 가령 창문에 붙여 놓고 찍은 포스터 사진을
　　전시장 창문에 붙이는 식이었다.

*

26 「사랑을 위한 준비운동」(서울시립 남서울미술관, 서울),
2021, 전시 포스터, 600×900mm.

27 『스위트 피쉬』, 2019, 단행본, 112.5×150mm.
발행: 미디어버스, 서울.

☞ 타이베이 컨템퍼러리 아트센터에서 진행된 스크리닝
이벤트 『hOle』과 연계하여 발간되었다. 파노라마
형식의 지면은 공간을 나누는 벽이 되고, 지면 곳곳에
뚫린 구멍은 바깥과 안을 넘나드는 문으로 기능한다.

월양문(月亮門).
도판 출처: 위키피디아

28 『인간과나人間科我』, 2021, 단행본, 105×182.5mm.
저자: 임영주, 발행: 나선프레스, 서울.

☞ 『인간과나人間科我』에서 포트/구멍은 지면과 각주,
책과 웹사이트, 그리고 퍼포먼스를 이동할 수 있는
일종의 웜홀이다.

"이 책은 단언하고 확정하는 방식으로 진실을
다루지 않고, 가능한 많은 구멍을 내어 견고한
연결을 느슨하게 함으로써 진실을 추측하게
한다. 기술, 혹은 인간은 이 과정을 통해 우리가
알던 것과는 전혀 다른 대상으로 이해될 수

있다. (…)『인간과나人間科我』는 기술에 대한
이야기이지만, 독자는 문득 이 책이 기술에
대한 이야기인 것만은 아니라는 것을 깨닫게
될 것이다. 이 작업은 우리에게 드러나지 않고
보이는 것 이면에 도사리고 있는 무언가를
사변하는 시간이며, 외부/외계에 다다르기 위한
구멍을 만드는 것이거나 혹은 스스로 구멍이 되는
일이다."—이한범,『인간과나人間科我』소개글

사진: 박성수

사진: 박성수

사진: 박성수

사진: Junli Chen

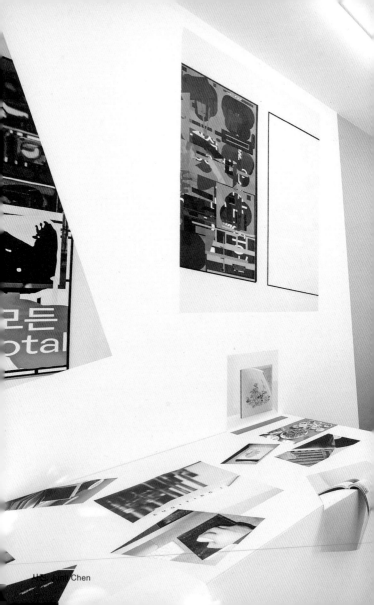

H.S. Junji Chen

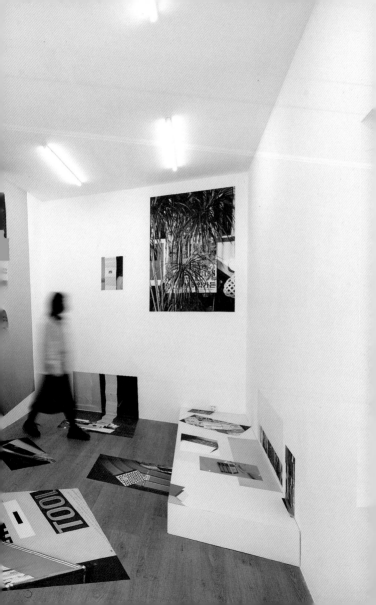

힘껏 코 방을 쉬어봅니다.

시간이 없습니다.
이제부터 많은 짐이 이동합니다.

시간이 없습니다 받쳐라, 로 프로그 저 안쪽까지 숨을 들이쉽시다.

발을 점어봅시다.
축지가 된다는 마음으로 힘껏, 저기의 발을 되짚고
사이를 잡아서 두 걸음을 걸으면 좋은 것을.

여기 북쪽 부분을 보면서 저 을 쪽을 손에 쥐어봅니다.
오른쪽 손가락으로 가락을 으로 오른쪽, 오른
발로 딛고 저쪽으로 을 수도 있습니다.

그림이 흐릿하여 넣게 면 까다는 현도 많은 부가예문이, 속
속의 힘이 아직의 액션에 따라서 힘이 공급됩니다. 그림니다
많은 사람들이 북쪽 살펴보는 것으로 내부의 힘을 쉬십니다.
그대로, 축지가 되므로써 이룰 수 줄어서 말합니다. 그래서
초월하던 힘, 저력의 힘을 가진 인간이 는 에너를 줄 수 있다.

다음

어제의 힘을 이동하게 되었다면 이제 평형이 중요합니다. 힘과
짐이 나 제대로 된 지지하면서 많을 모은다면 다른 공간으로 평형
들어간 힘부터 있어요. 주비되었 하는 경건다이름 이용해서
자세 전승을 베풀시다.

경건다이라 하는 법

목적 하다가 숙에 함가 받을 만고 다음 몸을 오에 하류 들어

그러나 오히려 하나의 장소로서[1]

열 개의 책등으로 세워진 하나의 장소가 있다. 순서대로 쌓아 올린 아홉 개의 벽돌 아래에는 매거진 『낭』(NANG)의 시작을 알리는 0호가 마치 주춧돌과 같이 괴어 있다. 매호마다 새로운 객원 편집자와 필자, 협업자들이 함께 지어 온 1호부터 9호까지의 인쇄물은 동일한 판형과 페이지 수, 제본 방식을 공유하지만 동시에 개별적인 시제와 이야기를 지닌 사물로서 존재한다. 나란히 놓인 색색의 책등에 새겨진 이미지는 이어질 듯 이어지지 않으며, 아시아 영화 매거진 『낭』이 추구하는 "개방적, 방랑적, 무국적적" 태도와 정체성을 드러낸다.[2]

　　디자인은 제약적 글쓰기와 유사하다. 디자이너가 마주하는 대부분의 대상은 이미 갖춰진 내용과 특정한 얼굴을 지닌 채 다가온다. 다시 말해 디자인은 계속해서

[1]
나는 다음 책에서 눈길을 사로잡는 소제목을 발견하고 한쪽 구석을 접어 두었다. 주어진 이야기와는 상반된 국면으로 이어지며(그러나) 이를 다시 한번 접지르는(오히려) 두 개의 접속사가 결과한 것은 가능성을 내포한 '하나의 장소'이다.

이러한 문법적 구조가 이 글에서 다루고자 하는 디자이너 신신의 작업과 그 의의를 정연하게 암시하는 표현이자 번역문이라 생각되어 첫 문장으로 빌려 왔다. 얀 반 토른 외 18인, 『디자인을 넘어선 디자인』, 윤원화 외 5인 옮김(서울: 시공사, 2004), 151.

2

더 북 소사이어티, 「NANG 발행인 인터뷰—
다비드 카짜로」, https://thebooksociety.org/
?q=YToxOntzOjEyOiJrZXl3b3JkX3R5cGU
iO3M6MzoiYWxsIjt9&bmode=view&idx=
5914100&t=board.

되돌아가 원래의 상을 비춰 보아야 하는, 도돌이표를 전제로
이루어지는 참조적인 행위를 동반한다. 이러한 관점에서
매거진 『낭』이 구조화되는 방식과 조건은 디자이너에게
상당히 매력적인 동시에 도전적이라고 할 수 있다. 이 글은
매거진 『낭』을 디자이너 신신의 연작으로 바라보고, 그들이
책임 편집자인 다비데 카차로를 포함한 다수의 협업자들과
함께 매거진의 성격을 구축하고, 자기 반영적인 디자인
구조를 그려 나가는 과정을 추적해 보고자 한다.

　　신신은 매거진 『낭』의 아트 디렉터로서 '아시아'와
'영화'로 함축되는 프로젝트의 주제 의식과 보다 많은
독자들과 만나기 위해 영문으로 출간되는 매거진의 특성을
고려하여, 이야기가 충돌할 수 있는 유연한 공간을 설계했다.
디자이너의 문법을 거친 이야기가 화면으로부터 탈각하여
물성을 지니게 되는 순간. 침체하던 활자에 발성과 운율이
생기고 일련의 이미지로서 재해석되어 독자의 시선 끝에
걸쳐지는 때.

　　먼저 주목하고자 하는 것은 바로 이 나열된 순간들의
사전과 사후에 발생한 일들이다.

1

2016년 창간된 매거진 『낭』은 다비데 카차로의 기획에 의해
한 해에 두 권씩, 5년 동안 총 열 권을 출판하는 것을 목표로
했다. 신해옥의 말에 의하면, 다비데 카차로는 그들에게
아주 흥미로운 이야기를 들려주었다고 한다.[3] 이 출판
프로젝트가 고정되거나 규정된 형식을 지닌 매체라기보다는
이곳과 저곳을 방랑하며 새로운 협업자들과의 만남으로
인해 자연스럽게 발생하기를 바라고 있기 때문에, 매호마다
새로운 매체를 만든다는 생각으로 접근해 주면 좋겠다는
부탁이자 제안이었다. 이 협업 과정의 예외성을 설명하기
위해 다소 단편적으로 이야기하자면, 디자이너로서 시각적
중재를 수행하는 과정에서는 때때로 협업자와 디자이너
간의 상호성보다 결과물과 이를 마주하는 시선, 즉
수용자(대다수의 경우 고객, 관객, 사용자로 대두되는)와의
상호성이 더욱 중요시되곤 한다. 그러나 열 개의 시퀀스로
이루어진 매거진 『낭』의 디자인 과정에서의 상호성은
협업자와 제작자들 사이의 주고받기 놀이로서 순환되는
구조를 가진다. 이는 매거진 『낭』의 협업 구조가 지닌 지리적,
시간적 특징과도 연결된다. 제네바에 거주하는 책임 편집자
다비데 카차로는 매번 다른 도시의 객원 편집자를 초청하여
주제와 맥락을 다듬고, 서울을 기반으로 활동하는 디자인
듀오 신신에게 이를 공유한다. 신신은 말의 틀을 지어 이를

3
신해옥과의 인터뷰, 2022년 6월 18일.

스웨덴에 위치한 인쇄소로 전송하고, 잡지는 유통을 위해 영국과 독일로 보내진다.

이러한 지점은 책임 편집자 다비데 카차로가 신신에게 건넨 또 다른 이야기 하나로 조금 더 명확히 표명될 수 있다. 다시 『낭』 0호로 돌아가 뒤표지를 살펴보면, 장정 여럿이서 온 사방으로 짜인 통나무를 어깨에 짊어지고 이동하는 모습과 다 함께 기쁜듯이 환호하는 장면을 연이어 볼 수 있다. 통나무 위에 올려진 것은 다름 아닌 낡은 집 한 채이다. 다비데 카차로가 디자이너 신신에게, 그리고 협업자와 독자에게 매거진 『낭』이 지어지는 과정에 대해 설명하기 위해 건넨 이 두 장의 사진은 셍 탓 리우 감독의 영화 「세상을 구한 남자」(Men Who Save the World, 2014)의 제작 과정이다. 영화는 말레이시아 한 마을에 사는 중년 남성이 딸의 결혼 선물을 위해 숲속의 폐가를 마을로 옮겨 오는 이야기를 담고 있다. 카짜로는 족히 스무 명은 되어 보이는 마을 사람들이 벌이는 무모하고도 위대한 소동을 은유하여 여러 사람들의 품과 삯이 드는 출판의 일을 '교환과 연구 정신, 집단에 의해 만들어지는 에너지와 그 모든 것의 (부)조화'로 표현한다.[4] 디자이너에게 정형화된 주문이 아닌 저항과 침투의 가능성을 제시하는 매거진 『낭』의 구조는 가히 디자이너로서 '수확'이자 '행운'이라고 표현할 만하다.[5]

4
더 북 소사이어티, 「NANG 발행인 인터뷰— 다비드 카짜로」.

5
신해옥과의 인터뷰.

2

시작부터 끝이 정해진, 쉽지 않지만 매력적인 조건 속에서 디자이너 신신은 매호마다 각기 다른 어조와 태도를 지닌 이야기가 지면 위에서 작동할 수 있는 기반을 마련했다. 마치 반은 커튼이 쳐진 채 그림자를 드리우고, 나머지 반은 커튼이 젖혀진 채 햇빛을 머금고 있는 창과 같이, 그들은 열 권의 책에 공통적으로 드리워질 그림자의 모양을 결정했다. 조금 더 정확히 말하자면, 매거진의 제목인 'หนัง'(낭)이라는 태국어 단어의 언어적 속성을 물리적인 인쇄 매체 위로 옮겨 낸 일이다. 단어가 지닌 여러 의미 중에서도 잡지를 만드는 이들이 주목한 의미는 태국 전통 그림자 인형극에 사용되는 인형을 가리키는 말이었다. 신신은 나무나 가죽으로 만들어 채색되고, 구멍이 뚫려 양면을 모두 사용할 수 있도록 제작되는 그림자 인형의 공정을 잡지의 표지에 적용하였다. 제호는 글자 그대로 천공되어 양면으로 읽히며, 이어지는 색지 위로 겹쳐진다.

디자인 결과물의 수명은 매체의 특성에 따라 정해진다. 대개의 경우, 디자인 결과물은 특정한 사건을 위해 만들어져 목적을 달성하는 순간, 곧이어 완결된다. 이러한 흐름을 거스를 수 있는 결과물은 태생적으로, 그것이 놓이는 조건과 환경에 따른 변주와 변이를 수용하는 특질을 가지고 있어야 한다. 외부의 기호나 배경에 겹쳐지며 스스로를 갱신하는 디자인은, 비유하자면 마치 골격이 없는 생물처럼 유연한 지층 이동을 지속한다. 신신은 매거진 『낭』 연작 속에서

NANG C

A 10-issue magazine
dedicated to *cinema in Asia*

Production stills from the set of *Men Who Save the World* (Liew Seng Tat, 2014)
Henry Lim and Everything Films Sdn. Bhd.

표지, 지류, 제본 및 인쇄 방식, 판형, 글자체 등의 제약적
조건을 스스로에게 부여한 뒤, 틈새와 빈 공간에 주관적인
해석과 서사를 주입하여 각 호의 주제를 강화한다. 이렇듯
프로젝트의 구조에서 드러나는 또 다른 예외성은 디자인의
산물이 완결된 연속성을 가지는 데에 있다. 『낭』에서
되풀이되는 시각적 규칙들은 개별적인 출판물이 가진 변수를
유기적으로 통합시키는 동시에 디자이너 신신의 자율적
해석을 상대적으로 더욱 관철시키는 역할을 한다. 예컨대
신신이 제안한 작가들과 협업을 통해 채워지는 책등과
책갈피는 1호부터 10호까지를 아우르는 고유한 영역으로
제시된다. 작가들의 아트워크는 한정된 책등과 책갈피 두께에
의해 상당 부분이 소거지지만, 각 호의 개성 넘치는 주요
색채와 톤을 규정하는 필연적인 요소로서 작용한다.

　　이미지 생산자로서 수행적 실천을 거듭하는 신신은,
디자인 연작으로서 매거진 『낭』을 통해 보편적인 디자인
과정에서 발견되는 외부를 향하는 일방성과 부재하는
연속성, 이 두 가지 오류를 구조적으로 갱신한다.

　　3
마지막으로 『낭』의 제작 과정에서 시간이 흐름에 따라
발전된 형식과 디자인 언어의 전환으로 보이는 몇 가지
사례를 짚어 보고자 한다. '안과 밖'이라는 주제로 꾸려진
4호는 새롭게 정의되는 경계와 세계화 속에서도 여전히
주변부에 위치한 경계인을 둘러싼 담론에 대해 다룬다. 이때

본문에 배치되는 이미지와 캡션은 책의 펼친 면을 횡단하며 얇은 포물선을 그려내는 화살표로 연결된다. 이 작은 시각적 장치들은 4호 전반에 걸쳐 나타나며 단절과 연결을 반복적으로 일으킨다.

디자이너 신신의 주체적인 해석은 힘 있고 비판적인 목소리로 전개되는 '매니페스토'가 주제인 6호에서 더욱 강조된다. 매호 공동의 시각적 협업 공간으로 제시되는 책등과 책갈피 커미션을 적극적으로 활용한 6호에서 그들은 그래픽 디자이너 스티븐 로드리게즈와의 협업으로 모든 텍스트의 포문을 연다. 6호는 열두 개의 선언문을 기조로 삼아 전개되며 로드리게즈는 각 선언문의 제목을 단단한 돌처럼 보이는 덩어리에 하나씩 새겨 손으로 떠받들고 있는 이미지를 만들어 냈다. 매니페스토와 로드리게즈의 이미지는 본문에 나란히 배치되어 저자의 선언과 주장에 무게를 더한다. 디자이너 신신은 각 선언문마다 변주되는 구성을 지시하기 위한 재치 있는 장치로서 인덱스와 마지막 문장의 마침표에 로드리게즈의 돌덩어리 이미지를 활용한다.

신신은 가장 최근에 발행된 '아카이브적 상상'을 다룬 9호에서, 보다 극명하게 가능성의 공간을 벌려 놓는다. 아카이브로부터 비롯된 상상력으로 대안적인 과거를 구축하고, 잠재적인 미래를 길어 올리려는 시도를 담은 9호는 삭제된 단어들과 오류를 전면에 전시하는 서문으로 출발한다. 디자이너 신신과 객원 디자이너 이광무를 포함한 제작자들은 9호 전체가 일종의 대안적인 현실로 구성된

making of Solitary Acts #5 (close-up)

사진: 박성수

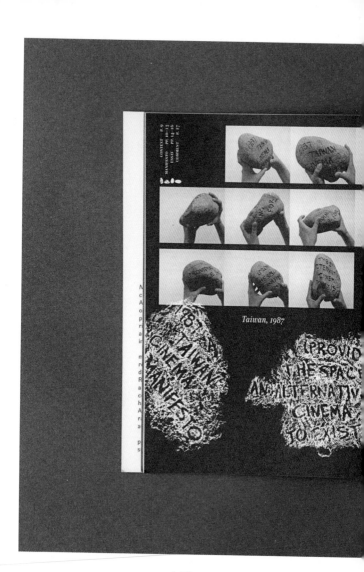

Taiwan, 1987

"1987 Taiwan Cinema Manifesto (providing the space for an alternative cinema to exist)" was first published in the Hong Kong film magazine *Film Biweekly* (Issue 205) on 15 January 1987, attesting to the close Hong Kong–Taiwan cinematic connection and camaraderie. It was then published in Taiwan in the literary supplement of *China Times* on Saturday, 24 January 1987 and in the magazine *Literary Star* (Issue 114) in February 1987. The Hong Kong publication of the manifesto was supposed to be "reprinted from *China Times*," but the copy ended up preceding the original.

Taiwan New Cinema was born in 1982 with *In Our Time*, a four-episode omnibus film made by the government-sponsored Central Motion Picture Corporation (CMPC), featuring four young directors, Jim Tao Te-chen, Edward Yang, Ko I-chen, and Chang Yi. At that time, the Taiwan film industry was in crisis because of the rise of Hong Kong cinema and rampant video piracy. The CMPC gave the new a chance and achieved a box-office hit, which in turn launched the New Cinema Movement. However, the honeymoon between audiences/critics and the New Cinema was over within two years. In 1985, critic Du Yunzhi blamed the New Cinema for "finishing off Taiwan cinema" and critic Liang Liang in his article "Who Are The Gods? Who Are The Popes?" attacked "avant-garde film critics," aka "the popes," such as Edmond Wong, Peggy Chiao, Chen Kuo-fu, and Jan Hung-tze (Zhan Hongzhi) for idolizing the self-aggrandizing New Cinema directors, aka "the gods," especially Hou Hsiao-hsien and Edward Yang.

Although New Cinema films won awards abroad at international film festivals, they were considered box-office poison and were received coldly at the Golden Horse Awards. Edward Yang's *Taipei Story* (1985) was forced to withdraw from theaters after only four days and won no award at the Golden Horse, yet it bagged a critic's prize at Locarno. At the 1986 Golden Horse Awards, Hou's *Dust in the Wind* (1986) received no nomination (Yang commented that it was more honorable not to be nominated that year) and Yang's *The Terrorizer* (1986) won Best Film only. Film critic Jing Xiang (Hua Jingjiang) questioned the latter's legitimacy as "none of the individual departments stood out."

The 1986 Golden Horse Awards nominations were announced on October 30, 1986. It was not difficult to imagine that one week later, when Edward Yang was celebrating his 40th birthday with the New Cinema filmmakers and critics at his Japanese-styled house in Taipei on 6 November 1986, that they were condemning the Golden Horse, and conceiving the idea for a "Taiwan Cinema Manifesto," toasting it with red wine. The assigned writer of the manifesto, Jan Hung-tze, however, was absent because he was taking care of his father who was suffering from cancer in Taichung. Peggy Chiao asked Hsieh Tsai-chun (Tang Nuo), Chu Tien-hsin's (Zhu Tianxin) husband, to relate Jan the entire discussion from the party. The manifesto was supposed to have been published in late November during the Golden Horse season. However, in early December, everyone was still waiting for Jan at Yang's home, including Hong Kong critic Li Cheuk-to.

Jan completed the manuscript in the hospital. In mid-December, critic Shu Kei brought the manuscript to Hong Kong. In late December, Edmond Wong brought the typed manifesto and the list of signatories to Cheuk-to, who was the editor of *Film Biweekly*. On 5 January 1987, Cheuk-to gave Peggy a call and learned that the manifesto would be published in *China Times* on 15 January with five related articles published over two days. Signatories from the Hong Kong film circle, including Tony Rayns, showed support for "an alternative cinema" in crisis across the Strait. After the manifesto and the five related articles were published over 24–25 January, internal disagreements in the New Cinema group began to surface. Edward Yang called it "the beginning of the end."

— *Timmy Chih-Ting Chen*

<NG.09-01.21 A.4.GP>

LEFT TRACES OF FUTURE ALTERNATIVES: CONVERSATIONS AND NOTES ON FIRE

<NG.09-01.21 A.4.GP [TXT]>

LEFT TRACES OF FUTURE ALTERNATIVES: CONVERSATIONS AND NOTES ON FIRE
BY Bernadette Patino and Green Papaya Art Projects

JUNE 3, 2020

Hello June 2020.

As of June 1, Metro Manila has precariously opened up while tests and contact tracing lag behind and the government still fumbles with measures as the virus and discrimina silently spread through the most vulnerable communities. Yesterday, six jeepney drivers were arrested in Caloocan for protesting and demanding the resumption of their operati after two months of having neither a source of income nor aid from the government. Today, the Anti-Terror Bill is just one reading away from House final approval, clearing the way for more rampant human rights violations and abuses of power. Elsewhere, our friends in the US, Hong Kong, and other places continue to rage and take to the streets to demand justice.

This morning a fire started around 10 a.m. on the second floor of Donna's Furnitur shop, our next-door neighbor. Aplue Apauls was inside cleaning up at Catch272. She messaged and posted on Facebook to alert us. By the time Apauls came out, the fire wa already spreading fast in Papaya's archives upstairs. Barangay Kamuning was alerted a soon, firemen came. The ground-floor ceiling collapsed. Fire also spread next door to o neighbor Rosalie, but they had more time to gather their things. Papaya/Catch buffere them from further damage. The fire department's on-scene investigators say it was an electrical fire. They were kind enough to let us salvage what we could from the debris c they determined it was safe to do so. No one was hurt.

Thank you to everyone who came to help and pledge their support. Our sincerest apologies to all the friends who left their works and archives with us—a lot of these we either burned or water damaged. It will take us a few days to assess the damage and thi of our next moves.

We are safe for now. But the house is still burning.

#JunkTerrorBill
#StopTheKillings
#MassTestingNOW
#FreePiston6
#FightTyranny

THIS NOTE WAS POSTED ON GREEN PAPAYA'S FACEBOOK PAGE THE DAY THE FIRE RAVAGED THE SPACE AND THE COLLECTION.

사진: 박성수

It is post-apocalyptic Philippines. Metro Manila is under the longest COVID-19 lockdown in the world. The president-dictator tightens his fascist grip over the country. The Green Papaya Art Projects archives is up in flames. Bernadette Patino talks to Green Papaya's next generation members Dominic Zinampan, Yuji de Torres, and Jel Suarez about what remains of the archives and what comes next. They reflect on how the archives can present alternatives to established and authorized narratives, even if its physical trace meets disaster.

BERNADETTE: Green Papaya Art Projects as a space engages with the in-between, transitory, ephemeral, and experimental while also asserting that it's not an institution. Given these, how did the archives come to be? How do you create a non-institutional archive? How does the archives sit with this idea of experimentation?

DOMINIC: Contrary to the impression that archives must have something to do with the institutional—that is, archives as well-maintained and well-equipped storage facilities— we view our archives as simply a collection of objects accumulated throughout Papaya's lifetime. Archives are not necessarily formal, restrictive, and exclusive areas. A lot of the materials were stored at the Kamuning space, which appeared like a casual and cozy library-workspace. Friends would drop by, hang out, and browse through the various books and catalogs on the shelves. I'd like to think that the wealth of these materials and the comfortable environment had some effect on our guests by connecting them with objects from the past, sparking their imagination, and encouraging them to further experiment with ideas. It is only recently that we started to systematically inventory and digitize our materials and, despite having to comply with these rigid procedures, we do not believe that this fossilizes the materials, as archives always have the potential to activate and transform the present.

BERNADETTE: Do you consider these archives to be community-based?

DOMINIC: A lot of the materials were gifts, the team's personal items, and objects lent by friends. I had zines in one of the boxes at the Kamuning space. We had plans to send these to Roxas City in Capiz.

YUJI: Green Papaya has always had a revolving set of collaborators and volunteers. Their labor and kindness has always been important to the continuation of Papaya and the archives.

JEL: For nearly two decades, Papaya has provided an environment of support for projects that emphasize reciprocal learning and community engagement. The space is an accumulation of stories, records, and works contributed by independent artists and collaborators who value a culture of participation.

불가능한 아카이브와 같이 읽히기를 바랐다. 그들은 아카이브적 상상의 맥락적 결함을 여과 없이 드러내고자 텍스트에 HTML 태그를 적용하고, 책의 하단을 가로질러 이광무의 아스키 드로잉을 누락된 아카이브를 수집하는 용기(container)로서 등장시켰다. 이러한 문법의 사용과 배치는 9호의 주제와 공명하며 텍스트와 이미지가 어수룩하게 여미어진 모양새를 효과적으로 강조한다.

매거진 『낭』의 구조에서 발생하는 가능성의 공간과 디자이너 신신이 제시한 일련의 시각적 운율을 근거 삼아 밝히고자 하는 '하나의 장소'란, 어쩌면 이 글의 전반에 걸쳐 채택된, 매거진 『낭』의 제작자들을 가리키는 무한 대명사의 사용으로 넌지시 소명되지 않았을런지 자문해 본다. '그러나 오히려 하나의 장소로서' 세워지는 그곳은, 결코 구현의 단계에만 고립된 디자이너로서의 역할과 영역에 국한되지 않는, 이미지 생산자로서의 수행적 실천을 통해 비로소 가능한, 이야기하는 '주체'의 다중화가 구현된 공간일 것이다. 이는 곧, 이곳저곳 중심을 옮겨 다니며 이동하는 주체성에 대한 중요한 지표가 아닐까 생각한다.

이상 모든 비약과 상상을 가능케 한 하나의 장소로서 세워진 매거진 『낭』은 이제 마지막 10호의 출간을 앞두고 있다.

이미지
시각적으로 사고하는 기획자. 낯선 관계와
뒤얽힌 맥락, 번역된 언어에 관심을 가지며
읽고 쓰고 관찰한다. 서로 다른 지층의
이동과 횡단(trans/cross)으로 인해 생성되는
대화와 예술에서의 호혜성에 주목하고 있다.

홍은주

김형재

홍은주 김형재

홍은주 김형재는 자신들에게 주어진 상황을 조건 삼아
이에 순응하거나 타계하며 직관적이고 독특한 조형 어법을
구사한다.

*

연표는 역사가 어떻게 변모했는지를 추적함으로써 우리가
현재 어디에 있는지 알려 주는 지표이며 불확실한 미래를
대비할 수 있는 방파제다. 홍은주와 김형재는 연표가 여러
시공간을 함축한다는 점에 매료된 듯 보인다.

두 사람 모두 세대와 현대가 어떻게 변모해 왔는지를
탐구해 왔다. 김형재가 정보의 시각적 스펙터클을 부여하는
방법을 택했다면, 홍은주는 공상적 영역을 끌어와 극사실적
허구의 연대기를 구축하는 방법을 택했다.

1 홍은주, 「행복이 가득한 집」, 2010, 글과 그림.
☞ 2007년 1월 6일부터 3월 11일까지 방영된 MBC
 드라마 「하얀 거탑」의 세 주인공 부부의 집과 인테리어
 등 라이프 스타일에 관한 가상 인터뷰. (「젊은 감각파,
 장준혁·민수정 부부의 아파트 라이프 엿보기」「이주완,
 김아영 부부의 고풍스러운 앤티크 하우스」「최도영
 부부의 행복이 가득한 집」)

2 홍은주,『거의 확실한—연대기』(시청각, 서울), 2017,
 전시회.

☞ 2000년대 이후 방영된 드라마 11편에 등장하는 인물과
 주변 사물들을 연구했다.

3 홍은주,「철없이 순수하며 강박적으로 무리하며 애쓰는
 미완성이지만 완벽하고 쿨하게 사랑에 빠져 참회하는
 자의 흉상」, 2020, 포스터, 12종, 각 650×950mm.

☞ 국립아시아문화전당에서 열린 전시『연대의 홀씨』
 출품작.
 각기 다른 한국 드라마 속 주체적이고 진취적인 여성
 주연들이다. 하지만 이 영웅적인 인물들조차 성공에
 과도하게 집착해 자신을 몰락시키거나, 비현실적인
 조력자를 두는 등 관습적인 서사를 피해 갈 수
 없는데, 홍은주는 이 모순적이고 불완전한 인물들을
 그리스·로마 신화 속 여러 영웅의 대리석 조각에
 빗댄다.

*

4 옵티컬 레이스, 「33」, 2016, 설치.
☞ 일민미술관에서 열린 전시 『그래픽 디자인,
 2005~2015, 서울』 출품작.
 「33」은 베이비 붐 시대가 대략적으로 완료된
 1965~1975, 1985~1995, 2005~2015년을 중심으로
 전시 참여 디자이너의 생애와 활동 주기를 한국, 일본,
 미국의 거시적 사건과 함께 바라본다.

5 옵티컬 레이스, 「확률가족」, 2014, 설치.
☞ 아르코미술관에서 열린 전시 『즐거운 나의 집』 출품작.

6 옵티컬 레이스, 「가족주기」, 2017, 설치.
☞ 경기도미술관에서 열린 전시 『가족보고서』 출품작.

*

7 홍은주 김형재, 『제자리에』(시청각, 서울), 2021,
 전시회.
☞ 홍은주 김형재가 처음 함께한 전시다. 홍은주 김형재는
 10년간의 결과물을 보여 주는 대신 자신들의 10년이
 어떻게 재생산될 수 있는지를 탐구한다. 10년간의 모든
 작업을 담은 576쪽의 책은 포스터 한 장으로 압축되어
 있고, 전시장에 배치된 사물들과 구매 명세, 순환 버스
 노선은 전시장의 시작과 끝, 서울의 시간이 맞물린다.

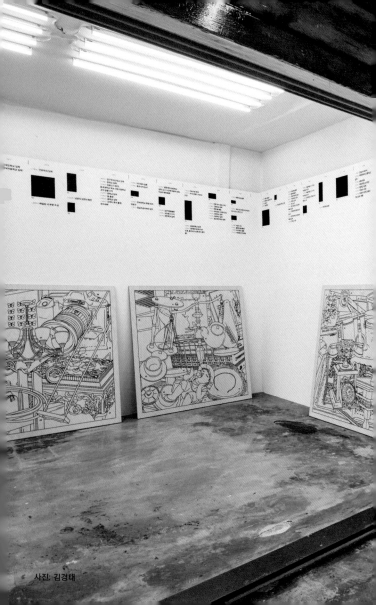

사진: 김경태

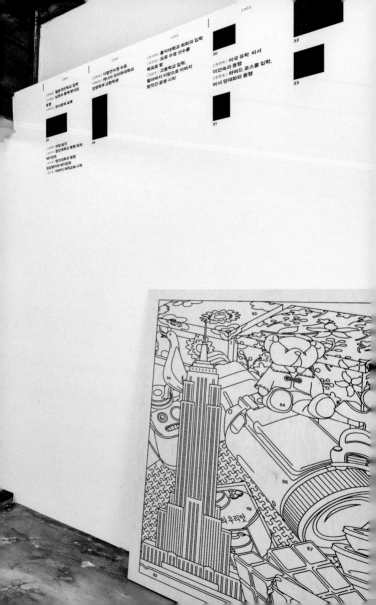

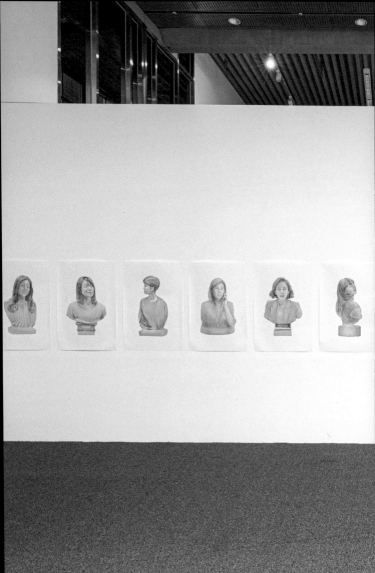

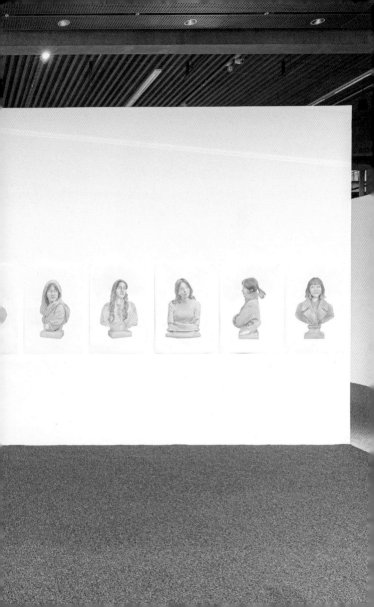

사진: 나씽스튜디오

C

A + B의 통합 자원대로
이전할 수 있는
주거의 예시

A

에코 세대
(1979~1992년생)의
독립을 위한
최대 대출 가능 금액
(단위: 만 원)

11,028　　12,499　　13,969　　15,439　　16,910

-10,320　　-8,790

-19,193　　-11,822　　-10,2

-14,341　　-12,871　　-11,25

-16,906　　-15,435　　-13,81

616　　-19,145　　-17,52

86　　-22,216　　-20,591

-27,835

-24,898　　-23,281

©경기도미술관

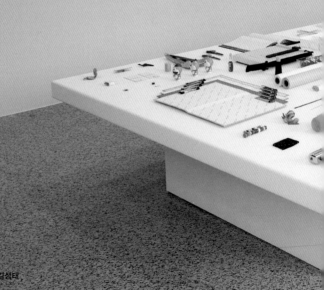

사진: 김성태

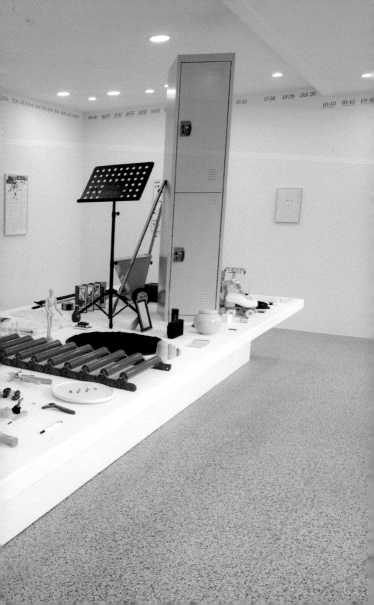

홍은주 김형재는 조형을 구축할 때 어떤 사건이 일어나는
풍경을 상상한다. 그 풍경 속 상황과 사물을 가져와 그 특성을
추출해 해체하거나 조합하며 새로운 서사를 구축한다.

8 「네모 주변」, 2018, 설치.

☞ 일민미술관에서 열린 전시 『플립북—21세기
 애니메이션의 혁명』(2018) 출품작.

 "우리의 생각에는, 네모 선장이 어딘가에 살아
 있다면 아마 그가 살고 있는 곳 주변에는 적어도
 하나의 방문 환영 게시판, 농업부, 인터넷 카페,
 우체국, 관광센터, 전기-배관 관련 상점, 필립 왕자
 회관, 알바트로스 바, 카페, 레지던시, 슈퍼마켓,
 그리고 화산으로 가는 길이 있을 것이다."
 —홍은주 김형재 웹사이트

9 「워밍 업—예술로 생기를 채우다」(인천공항 제1터미널,
 인천), 2021, 전시 아이덴티티.

☞ 전시는 코로나바이러스감염증-19 이후 예술을 통한
 일상 회복과 휴식에 초점을 맞춘다. 홍은주 김형재는
 휴일에 스케이트보드를 타며 여가 생활을 즐기는
 사람들을 떠올렸고, 스케이트보드의 움직임을 형상화해
 글자를 만들었다.

10 「뉴 스킨—본 뜨고 연결하기」(일민미술관, 서울), 2015,
전시 포스터, 594×841mm.

☞ '새로운 표피'에 걸맞게 당시 그래픽 디자인계에서
유행했던 여러 기법—패턴, 투명도 조절, 그라데이션
효과—을 이용했다.

11 2018 SeMA 예술가 길드 「만랩(萬Lab)」(서울시립
남서울미술관, 서울), 2018, 전시 포스터, 594×841mm.

☞ 전시에 참여한 일곱 팀은 작가이자 디자이너이자
제작자로 미술계와 그 인접 분야에서 활발히 활동한다.
전시 제목 레터링 작업은 전시 참여 작가들의 직업적
특성을 반영해 건축재 파이프의 평면과 입체적
특성을 모두 가진 형태로 제작되었다. 이 글자체를
중심으로 각기 다른 글자체를 만들어 각 팀에 고유한
아이덴티티를 부여했다. ☞ 추후 이 글자체 시리즈는 「도에라몽」이란
이름으로 배포되었다. 글자체의 형태가
만화 캐릭터 도라에몽의 외관과
비슷했기 때문이었지만, 무엇이든 꺼낼
수 있는 마법 주머니를 가진 도에라몽은
어쩐지 전시 참여 작가들과도 닮았다.

12 「GNOYK」, 2018, 아이덴티티.

☞ 김경은의 세라믹 브랜드 아이덴티티. 김경은은
파이프를 석고로 캐스팅한 후 겉면을 파내서
울퉁불퉁한 도자기를 만드는데 홍은주 김형재는
이 공정을 두고 "무생물이 긴 차원의 터널을 지나
이상한 생명체로 태어나는 것" 같았다고 한다.

13 「아프리카 나우 Political Patterns」, 2014, 전시 포스터.

☞ 전시 작품 속 여러 패턴들로 만든 글자는 어쩐지 기묘한 생명체 군집처럼 보인다.

14 「사운즈 온」(서울문화재단/문래예술공장, 서울), 2021, 아이덴티티.

☞ '박자를 쪼갠다'라는 표현처럼 원을 네 부분으로 쪼개 글자를 만들었다. (4/4박자는 음악에서 가장 많이 사용하는 박자이기도 하다.)

15 「사운즈 온 2022」(서울문화재단/문래예술공장, 서울), 2022, 공모 포스터, 594×841mm.

☞ 가수 윤도현의 1994년 곡 「타잔」에서 영감을 받아, 타잔이 타고 다니는 덩굴을 시각화했다. 「사운즈 온」 아이덴티티의 직선적인 형태와 덩굴의 굴곡이 맞닿으며 「사운드 온 2022」의 새로운 조형을 만들어 냈다.

16 2021 세계문자심포지아 「신세기 문짜—문자의 생성과 소멸」, 2021, 전시 포스터, 594×841mm.

☞ 세포 분열과 소멸 과정을 모티프로 차용했다.

17 「인공정원」(서울시립미술관, 서울), 2012, 전시 아이덴티티.

☞ 그래픽은 전시 제목 네 글자의 공통 요소인 'ㅇ'을 강조해, 연못이나 호수, 혹은 하늘에 떠 있는 공중 정원을 상상하게 한다.

18 「물방울을 그리는 남자」(성곡미술관, 서울), 2022,
김오안, 브리짓 부이요 전시 포스터, 594×841mm.

☞ 길고 둥근 모서리를 지닌 강인구의 글자체
「아라리오」의 속공간을 채워 표면에 모여 있는
물방울을 형상화했다.

19 「오늘의 조선화: 1990년대 이후 북한 조선화—김상직,
선우영, 정창모, 황영준」(세종문화회관, 서울/
창원문화재단, 창원), 2020, 전시 포스터, 594×841mm.

☞ 선으로 윤곽선을 그리고 그 속을 채워 넣는 동양화 기법
구륵법(鉤勒法)의 특성을 가져왔다.

20 2019 서울도시건축비엔날레 「집합 도시」, 2019,
전시 아이덴티티.

☞ "스텐실은 빠르고 쉽게 주변에 표식을 남기는
기법으로 운송용 상자, 포장 용기, 표지 등에
사용되곤 한다. 이 스텐실 서체를 여유 있는
간격으로 배치해, 볼드한 산세리프 글자가
주는 확고함을 희석하고 분명하고 넓은 단면을
접합선이 관통하는 형태상의 특징을 통해
주제에서 드러나는 유동성과 이를 포함한 구조를
표현하고자 했다. 즉 확정적인 명확함과 임시적인
표징이 교차하는 광경이 이번 아이덴티티를
디자인하면서 우리가 목표로 한 지점이다."
—홍은주 김형재

강동주, 강정석, 김동희, 김영수, 김희천, 박민하

Kang Dong Ju, Kang Jungsuck, Kim Donghee,
Kim Yeong-Su, Kim Heecheon, Park Minha

NEW

일민미술관

2015.7.3-8.9

2018 SeMA
예술가 길드
〈민랩 / 萬 LABS〉

2018 SeMA
ARTIST GUILD
〈萬 LABS〉

SeMA
NAM SE
MUSEU

저들끼리
남세미술관

WHITE
TABLE
ARTIST
GUILD

OUR.
LABOUR.

GOM DESIGN
GUALHG
RUUP
SOSHBROOK
OUR LAB
ZE

민 디제인
괄릭
라움틀름 / RUUP
소소브룩
아워레이버
제트랩
하이트테이블 예
저들끼리 화이트조
예술가 길드 예

AWAY
MORE
SUCH
BEFORE

CLOSE

QUICK

FRESH

SUPER

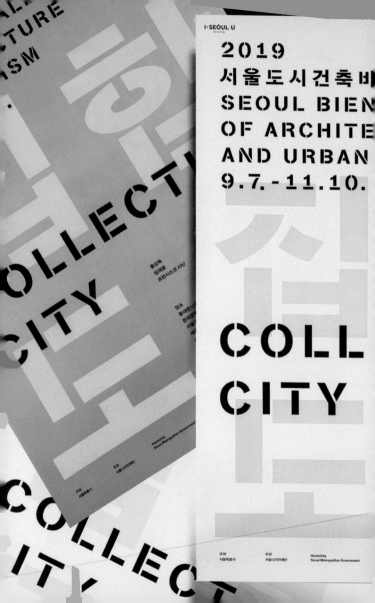

서울특별시

SEOUL BIENNALE
ARCHITECTURE
URBANISM
.11.10.

CTIVE

Directors
Jaeyong Lim
Francisco Sanin

Venue
Dongdaemun Design Plaza (DDP)
Donuimun Museum Village
Seoul Hall of Urbanism & Architecture
Sewoon Plaza
Seoul Museum of History

서울특별시

CTIVE

Directors
Jaeyong Lim
Francisco Sanin

21 「2018 금천예술공장 9기 입주작가 오픈스튜디오 &
기획전시」, 2018, 행사 포스터, 594×841mm.

☞ 오픈스튜디오의 전시 제목 『How Many Steps』를
반영해, 금천예술공장의 전시장 길이를 홍은주의
보폭으로 나눈 값을 구했다. 이것으로 다시 포스터
제목의 가로 너비를 나누었다.

22 「RTO 365」, 2019, 행사 아이덴티티.

☞ 문화역서울284의 예술 행사 RTO 365의 아이덴티티는
공간이 본래 기차역이었던 역사적 배경에 착안해, 네
개의 선로를 교차시켜 그리드 시스템으로 이용했다.

23 「더현대 서울 오프닝—Sound of the Future」, 2021,
아이덴티티

24 「더현대 서울 1주년—Sound of the Future」, 2022,
아이덴티티.

☞ 여의도에 위치한 더현대 서울을 위한 외벽 그래픽으로,
건물의 외관을 빛의 입사각, 반사각, 굴절각을 이용해
분절시켜 추상화했다.

25 「그리드 아일랜드」(서울시립미술관, 서울), 2022,
전시 포스터, 594×841mm.

☞ 서울시립미술관이 2022년에 공개한 새로운
아이덴티티를 적극적으로 이용해 변형했다.

O PEN
STU...
DIO.
20.18.09

O PEN STUDIO 20.18.09

02-807-4800

www.sfac.or.kr

blog.naver.com/sculg

@homejheun.blogspot.com

Seoul Art Space Geumcheon (08583)
57, Beoman-ro 15-gil, Geumcheon-gu, Seoul

금천예술공장 (08583)
서울특별시 금천구 범안로15길 57

강상우
국동완
김가람
김등희
노현
박람
신제현
오희선
윤지영
이조성은 설비로
차지영, 차승연, 차혜림
최고은
L. L. 살바로
낸시 데니즈
나오토 히에다, 에블린 드루언(aka DJ Mini)
롤란드 파르카스

Seoul Art Space Geumcheon 9th Open Studio & Exhibition

금천예술공장 9기 입주작가 오픈스튜디오 & 기획전시

Open Studio
13 September, 2018 (Thu) –
16 September, 2018 (Sun)

Exhibition
How Many Steps
13 September, 2018 (Thu) –
3 October, 2018 (Sun)

Curated by AVP
(An Inyong & Hyun Seewon)

Kang Sangwoo
Kook Dongwan
Kim Garam
Kim Donghee
No Hyun
Park Ram
Shin Jehyun
Oh Heswan
Yoon Jiyoung
Lee Josef Sungeun
Cha Jaiyoung
Cha Seungeon
Cha Hyelim
Choi Goeun
C. L. Salvaro
Nancy Diniz
Naoto Hieda & Evelyne Drouin (aka DJ Mini)
Roland Farkas

오픈스튜디오
2018. 9. 13 (목) –
2018. 9. 16 (일)

기획전시
<How Many Steps>
2018. 9. 13 (목) –
2018. 10. 3 (일)

전시 기획 시청각
(안인용, 현시원)

Opening Ceremony
13 September, 2018 (Thu),
6 – 8pm

오프닝 행사
2018. 9. 13 (목),
오후 6 – 8시

©현대백화점, 사진: 신병곤

OUND OF THE FUTURE

ST ANNIV.

THE HYUNDAI SEOUL

THE
HYUNDAI
SEOUL

SELF LOCKER

26 「no mountain high enough」(시청각, 서울), 2013,
전시 리플릿, 210×297mm.

☞ 시청각의 개관전 『no mountain high enough』는
"인왕산 주변의 지도를 당대 작가들의 시각으로
조망하고 재구축하려는 '망상'에서 시작"되었다고 한다.
홍은주 김형재는 전시 홍보물에 인왕산을 크게
써넣었는데 이는 사진이나 그림이 아닌 글자로
인왕산을 그린 것이라고 한다. ☞ 많은 사람들이 전시 제목을
 '인왕산'으로 착각한다.

27 「Cherry Blossom」(시청각, 서울), 2015, 잭슨홍
전시 초대장(동전), Ø24mm.

☞ 잭슨홍은 본 전시에서 인형 눈을 붙이는 노인, 야쿠르트
아줌마, 택배기사, 운동복을 입은 여성 등 익숙한
한국인의 노동과 여가 상황을 재현한 실제 사람 크기의
인체 조형을 선보였다. 전시 초대장인 플라스틱 동전은
전시가 말하는 한국성에 대한 힌트를 던진다.

28 「사회 속 미술—행복의 나라」(서울시립 북서울미술관,
서울), 2016, 전시 아이덴티티.

☞ 전시는 1980년대 정치 사회 변혁기에 일어난 사회
참여적이고 저항적인 아방가르드 미술 운동인
민중미술을 동시대 사회의 시의적 주제를 중심으로
재조명한다. 홍은주 김형재는 다소 역설적인 전시

제목을 두꺼운 글자체를 사용해 단호해 보이지만 몇
개의 덩어리로 분산해, 갈라지거나 미완성처럼 보이게
했다. 전시 홍보물에는 금색의 아크릴 판을 글자의
형태로 쪼개서 촬영해 사용했고, 동일한 방식으로
제작해 전시장에 벽면 그래픽으로 사용했다.

29 2017 서울 포커스 「25.7」(서울시립 북서울미술관,
서울), 2017, 전시 포스터, 594×841mm.

☞ "(…) 25.7은 "1972년 박정희 정부의
 '주택건설촉진법'에 의해 마련된 국민주택 정책의
 일환이자 4~5인 기준에 맞춰진 '가장 보편적이고
 표준적인 면적 기준'으로, 이후 40년이 지난
 현재에도 한국의 보급형 공동주택과 주거
 문화에 큰 영향을 미치고 있다." (…) 우리는 이
 집단 주거 단지로부터 생겨난 집합적이고 또한
 개별적인 문화가 역사적으로 무척 중요하다고
 여겼다. 우리는 같은 25.7평으로 구성된 아파트를
 통해 소유주들이 가진 제각각의 욕망과 문화가
 조합되는 방식을 반영하기 위해 작업 당시
 우리의 폰트 라이브러리 폴더에 들어 있는 모든
 서체로 25.7을 표현해 집단 주택처럼 열을 지어
 겹쳤다."—홍은주 김형재 웹사이트
전시 도록 뒤표지에 반복적으로 기입된 ISBN과
바코드는 아파트나 건물의 외관과 닮았다.

30 「인간은 버섯처럼 솟아나지 않는다」(국립현대미술관 창동창작스튜디오, 서울), 2021, 조영주 전시 리플릿, 190×260mm.

☞ 본 퍼포먼스는 돌봄 노동 속 관계의 모호함과 신체성을 애기한다. 홍은주 김형재는 김태헌의 글자체 「평균」의 구조를 사람과 사람이 기대어 있는 모습으로 재해석한다.

31 「매드프라이드 서울」, 2019, 행사 포스터, 594×841mm.

☞ '매드프라이드'는 정신장애 당사자, 정신의료 서비스 생존자 그리고 그들을 지지하는 사람들의 축제다. 원으로 이루어진 글자는 광장과 군집을 상징하며 여러 색과 여러 모양으로 변주하는 시스템은 '매드니스'와 결부되어 끊임없이 변화하고 맥동한다.

32 「동아시아 페미니즘—판타시아」(서울시립미술관, 서울), 2015, 전시 아이덴티티.

☞ 판타시아(FANTasia)는 판타지(Fantasy)와 아시아(Asia)의 합성어로 전시는 페미니즘 시각에서 동아시아 여성 미술의 현재와 그 의미를 살펴본다. 남성 권력자가 아닌 여성의 관점으로 재정의한

페미니즘과 이에 따른 미술과 관련한 여러 주제를
여러 참여자가 위키피디아 문서를 편집·생성하는
에디터톤(Edit-a-thon)이 중요한 연계 행사로
진행되었다. 전시 그래픽은 페미니즘에 관한 여러
정의로 지면을 채웠다. 신문과 유사한 재질로 제작된
포스터와 초대장은 이 담론들이 호외(號外)처럼 더 멀리
더 먼 곳까지 도달하기를 바란다. ☞ 96쪽.

33 「2020 무장애예술주간」, 2020, 행사 포스터,
 420×594mm.

34 「2021 무장애예술주간」, 2021, 행사 포스터,
 420×594mm.

☞ 무장애예술주간은 장애와 비장애의 선을 허물고
 장애 예술 현황과 쟁점을 탐구한다. 홍은주 김형재는
 느리지만 확고한 흔적을 남기는 달팽이의 궤적을
 가져왔다. 이 궤적은 분산된 전시 정보를 이어 주며,
 지면에 새로운 형상을 만든다. 2021년에는 파동이라는
 요소와 결합하여 확장되는 모습을 보인다.

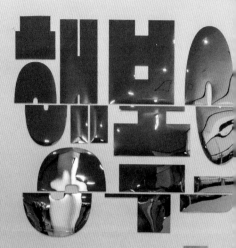

사회 속 미술 ART IN SOCI

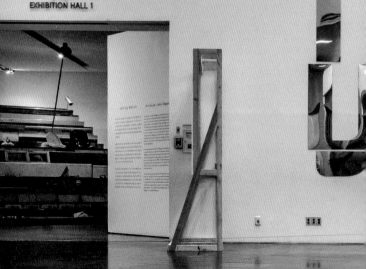

전시실 1
EXHIBITION HALL 1

LAND OF HAPPINESS

강상훈　배영환
강흥구　Sasa[44]
고승욱　서용선
공성훈　손기환
김경인　손장섭
김동원　송상희
김상돈　신학철
김인순　안규철
김정헌　안창홍
김지평　양아치
노순택　오원배
노재운　오윤
리슨투더시티　옥인콜렉티브
믹스라이스　윤석남
민정기　이명복
박불똥　이종구
박이소　임옥상
박찬경　임흥순

□□석
□윤혁
□평섭
조습
조해준
주재환
최진희
하□준
석정하
최정화
최진욱
플라잉시티
홍성□
홍성민
홍진훤
황새흠
황세형

Kang, Sang-Hun
Kang, Hong Goo
Koh, Seung Wook
Kong, Sunghun
Kim, Kyong In
Dong-won Kim
Kim, Sang-don
Kim, In Soon
Kim, Jeong-heon
Kim, Jipyeong
Noh Suntag
Rho, Jae Oon
Listen to the City
mixrice
Min, Joung-Ki
Park, Bul Dong
Bahc Yiso
Park, Chan-Kyeong
Bae,Young-whan

Sasa[44]
Suh, Yong-Sun
Shin, Kihwan
Son, Jangsup
Song, Sang-hee
Shin, Hak-chul
Kyuchul Ahn
Ahn, Chang Hong
Yangachi
Oh, Won-Bae
Oh, Yoon
Okin Collective
Yun Suknam
Lee, Myoung-Bok
Lee, Jong-gu
Lim, Ok Sang
Im, Heung-soon
Jeong, Jeongsuk
Jung Yeonsuk

Jung, Jungyeob
Joseub
Jo, Haejun
Joo, Jae Hwan
Choi, Min-Hwa
Onejoon CHE
Choi Jeong Hwa
Choi, Gene-Uk
flyingCity
Ham, Kyung Ah
Hong, Sung Dam
Hong sung min
Hong Jinhwon
Hwang, Sejun
Hwang, Jae-Hyung

*

홍은주 김형재는 2021, 2022 무장애예술주간 디자인뿐만 아니라 연계 전시 『말은 쉽게 오지 않는다』와 『이음으로 가는 길』을 기획했다. 단순히 과업을 수행하는 수동적인 역할에서 벗어나 프로젝트의 주체가 되어 적극적으로 작업을 확장한다.

35　『가짜잡지』 1~4호, 2007~2011, 잡지, 176×248mm.
☞　　　"가짜잡지(Gazzazapzi)는 '가짜 잡지'(Fake Magazine)를 의미한다. 여러 참여자들의 글과 작업을 모아 독립된 책의 형태로 묶어 낸다는 점을 제외하면 잡지로 규정지을 수 있는 통념적인 성격은 거의 띠지 않기 때문이다. 참여자는 주로 홍은주와 김형재의 친구들이며 디자이너, 예술가, 작가, 디자인 학교의 학생 등으로 구성되어 있다. 특정한 콘셉트나 지향점이 없이 물리적으로 '책'을 만드는 것이 처음 목표였기 때문에 내용과 형식에는 아무런 제한이 없다."
　　　—'가짜잡지와 친구들' 웹사이트
　　『가짜잡지』는 4호를 제외한 모든 호를 POD(Print on Demand)로 출판했다. 소량 제작이 가능한 디지털 프린트 서비스를 이용한 것으로 한국의 독립출판이 본격적으로 시작되었던 2009년보다 훨씬 이전이었다.

민구홍

이 웹사이트에 관해: "(오늘부터 우리는…)"[1]

웹사이트에 접속하는 순간 웹 브라우저와 그 이면에서는
대관절 어떤 일이 일어날까? 거칠게 요약하면 다음과
같다. 웹 브라우저 주소창에 도메인, 즉 웹사이트의 주소를
입력하면 웹 브라우저는 DNS(Domain Name System)를
통해 도메인의 IP(Internet Protocol) 주소를 조회한다.
서버와 TCP(Transmission Control Protocol) 연결을 시작한
웹 브라우저는 서버로 HTTP(HyperText Transfer Protocol)
요청을 전송한다. 요청을 처리한 서버가 다시 웹 브라우저로
응답을 전송하면, 비로소 웹 브라우저가 HTML(HypterText
Markup Language), CSS(Cascading Style Sheets),
자바스크립트(JavaScript) 등의 소스 코드를 해석해 주
화면에 렌더링한다.

1

오늘날 종이책을 오프라인 출판물로,
웹사이트를 온라인 출판물로 여겨도 별로
어색하지 않다. 그 점에서 웹사이트를
겹꺾쇠(『』)로 묶어 구분하는 시도를 본문에

감행했다. 조금 어색할지 모르겠지만 이에
대해서는 홍은주와 김형재도 동의하지
않을까? 웹사이트에 대한 새로운 태도는
아주 작고 사소한 일에서 시작된다.

스마트폰, 태블릿, 데스크톱 등에서 각종 웹 브라우저가
작동하는 지금 이 순간에도 미술 및 디자인계 안팎에서
활동하는 전 세계의 생산자들은 저마다 자신의 성취를
비롯해 나아가 자신을 소개하기 위해 고군분투한다.
소개는 결국 어떤 대상을 널리 알려 다른 대상과 연결하는
일이고, 그 결과는 앞으로 함께할 친구(사람), 자랑할 만한
경력(포트폴리오), 크고 작은 경제적 이윤(돈) 등으로
이어진다. 세 꼭짓점이 정삼각형으로 완성되는 경우는 많지
않지만, 이를 추동하는 소개만큼 그들에게 피할 수 없이
신성한 일이 있을까. 1990년대 초, 유럽 입자물리연구소의
컴퓨터 과학자 팀 버너스리가 일반에 월드 와이드 웹(World
Wide Web, 웹)과 관련한 기술을 공개한 이래 과학자들의
논문을 효율적으로 공유하기 위해 탄생한 웹사이트라는
매체 또는 공간은 2000년대 무렵부터 생산자들이 자신의
작품을 소개하는 일을 담당해 왔다. 이를 위해 웹사이트를
활용하는 방식은 생산자의 야심과 취향에 따라 다르기
마련이다. 어떤 생산자는 작품뿐 아니라 작품을 소개하는
방식을 통해 자신이 지닌 거의 모든 솜씨를 뽐내는가 하면,
솜씨는 작품으로 드러내고 웹사이트는 최소한의 시각 언어와
그에 따른 규칙만 적용해 단순하고 가볍게 운영하기도 한다.
웹 기술을 다루는 데 익숙하지 않은 이들은 『카르고』(Cargo,
https://cargo.site) 같은 초심자용 유료 서비스를 이용하는
경우도 적지 않다. 어쨌거나 이따금 구조를 바꾸며 꾸준히
새로운 작품이 업데이트된다는 점에서 그들의 웹사이트를

'방문할 때마다 새로운 전시장' 또는 '펼칠 때마다 새로운 카탈로그 레조네'라 여긴다면 지나친 비약일까.

앞서 밝힌 소개의 측면에서 일찍이 홍은주와 김형재만큼 웹사이트를 꾸준하고 솜씨 좋게 다뤄 온 생산자는 손에 꼽기 어렵다. 그들은 현재 운영하는 웹사이트(http://hongxkim.com)를 포함해 2006년부터 네 차례에 걸쳐 웹사이트를 개편해 왔다. 내 기억력에 문제가 없다면, 내가 처음 마주한 그들의 작품은 『가짜잡지』 2호다. 당시 백백교의 주문에 빠져 있던 나는 잡지 첫머리에 실린 「백백교 사건과 쥐도 새도 모르게 묻힌 이야기들」을 즐겁게 읽으며 "친구들"의 일원이기를 소심하게 꿈꿨다. 그 뒤로 지금까지 그들의 웹사이트를 꾸준히 방문하며 그들의 작품뿐 아니라 작품에서 콘텐츠를 다루는 태도를 흠모하고, 또 본받아 왔음을 기회가 생길 때마다 소개해 왔다. 소개가 지닌 힘 덕일까. 2015년 나는 열세 번째 '시청각 문서'로 발표한 민구홍 매뉴팩처링의 첫 번째 제품 「회사 소개」[도판 1]를 통해 그들과 협업하는 영광을 누렸다. 2019년 말 전 세계적으로 전염병이 창궐한 뒤 웹사이트의 가치가 더욱 두드러지는 마당에 그들을 거쳐 온 웹사이트를 통해 그들의 과거를 훑어보는 건 어떨까. 이는 그들의 과거를 통해 나, 또는 우리의 과거를 다시 훑어보는 일이기도 하다. 다행히 현재 웹사이트에서 그들의 과거를 마주하는 일은 눈 밝은 이에게는 별로 어렵지 않다.

2006년:

http://keruluke.com/archived_web/keruluke2006

2006년은 아마존에서 클라우드 기반 서비스인 『아마존 웹
서비스』(Amazon Web Services, https://aws.amazon.com)를
시작하고, '구글하기(google)'라는 용어가 사전에 등재된
해다.

이 무렵 공개한 홍은주와 김형재의 첫 번째 웹사이트[도판 21]는
2001년과 2006년 사이의 작품을 생산자에 따라 김형재,
김형재와 홍은주, 홍은주로 구분해 소개한다. 대부분
(자평하기에) "미숙하지만 즐겁게 작업한" 학교 수업의
결과물로, 각 작품에는 제목과 함께 짤막한 소개문 또는 작업
후기가 덧붙었다. "디자인을 공부하려는 고등학생을 위해
가장 경쟁률이 높은 세 대학교를 비교해 볼 수 있는 다소
재수 없는 발상의 홈페이지. 그래도 디자인은 멋짐." (『디자인
대학 삼국지』에 관해) 웹사이트 상단에 자리한 내비게이션은
납작하게 압축된 태양(작품)과 바다(그 밖의 정보)를
연상시키며 자연스럽게 인터랙션을 유도한다. 태양과 바다는
자바스크립트에 기댄 덕에 클릭할 때마다 조금씩 확장하며,
모두 확장해 화면을 가득 채우는 순간 웹사이트의 높이는
4만 8,991픽셀에 달한다. 처음부터 끝까지 열람하려면
마우스 휠을 약 408번 굴려야 하는 길이이기도 하다.
이 웹사이트에서 눈에 띄는 구절은 웹사이트의 웹

브라우저의 주 화면이 아닌 그 이면, 즉 HTML 소스 코드에 있다. 2006년 웹 브라우저 모질라 파이어폭스(Mozilla Firebox)의 확장 프로그램으로 처음 소개된 '파이어버그' (Firebug) 이래 모든 브라우저에 탑재된 '웹 조사기'(Web Inspector)를 이용하면 누구나 엿볼 수 있는데, 대부분 콘텐츠에 '표'(table)라는 맥락을 부여하는 〈table〉, 〈tbody〉, 〈tr〉, 〈td〉 등의 태그가 사용됐다. 이 구조는 네덜란드의 출판사 로마 퍼블리케이션의 웹사이트(https://www.romapublications.org)와 거의 동일하다. 이 웹사이트가 만들어진 2000년대 중반이 한국에 네덜란드풍 디자인이 소개된 무렵인 점을 고려하면, 웹사이트에 주로 사용된 글자체가 「에어리얼 블랙」이고, 글자 크기가 10픽셀(웹 브라우저의 기본 글자 크기인 16픽셀의 62.5퍼센트에 해당하는 크기)인 점에는 별로 의문이 일지 않는다.

한편, 이 웹사이트에 소개된 작품 마흔아홉 점 가운데 가장 눈에 띄는 건 아무래도 2004년 그들이 처음 협업한 「오라질 프로젝트」다. 대학생 한글 타이포그래피 소모임 연합회인 '한울'의 네 번째 전시 『한울전 4.0』을 위한 프로젝트로, 국가보안법 철폐를 위한 선동 포스터 및 티셔츠 시리즈다. 국가보안법을 주제로 다양하게 변주된 작품 이미지 아래 18년 전 그들이 함께 찍은 셀피를 느닷없이 마주하면 이 웹사이트에는 자연스럽게 '추억'이라는 해시태그를 덧붙이고 싶어진다.

2007년:

http://keruluke.com/archived_web/keruluke2007

2007년에는 클라우드 기반 파일 공유 서비스인
드롭박스(Dropbox)가 서비스를 시작하고, 애플에서는 첫
번째 아이폰을 출시했다. 세계 개발자 회의(World Wide
Developers Conference, WWDC)의 전신인 맥월드에서
스티브 잡스가 아이폰용 사파리(Safari)를 실행하는 순간
웹사이트는 공식적으로 데스크톱의 울타리를 벗어났다.

15픽셀(제목)과 11픽셀(본문) 세리프체와 라임색이
돋보이는 2007년 웹사이트[도판 3]는 거꾸로 자라는
잔디처럼 『가짜잡지』 첫 호를 포함해 홍은주와 김형재가
1년 동안 선보인 작품 열네 점을 시간순으로 소개한다.
작품 목록에서 각각 첫 번째와 두 번째에 자리한 「주거
문화 및 라이프 스타일 변천과 디지털 가전제품의 미래」와
「인천광역시 디자인 마스터플랜 로드맵」 이미지가 가로로
긴 비율이기 때문일까? 이 웹사이트의 스크롤 방향은
방문자에게 익숙한 수직이 아닌 수평이다. 이로부터 6년여
뒤인 2013년 『시청각』(http://audiovisualpavilion.org/
exhibitions)[도판 4]에서 방문자의 기대를 기분 좋게 배반하며
웹 브라우저의 스크롤을 자유자재로 다루는 솜씨는 결코
우연의 산물이 아니다.

비극적이지만 웹사이트는 대부분 서버 운영 기간이 종료하면
서버에서 자동으로 삭제돼 결국 수백 킬로바이트짜리
스크린숏으로 남기 마련이다. 백업 기회를 놓친 탓에 이마저
없다면 추억 속에 흐릿하게 놓일 수밖에 없다. 웹사이트의
탄생과 삶, 죽음과 사후 세계에 조금씩 익숙해지는 내게
2007년 웹사이트에서 특히 즐거운 건 웹사이트 형식을
띤 작품을 대부분 감상할 수 있다는 점이다. 앞서 소개한
스크롤을 적극적으로 활용하는 방식은 『늙은 아들』(http://
keruluke.com/archived_web/oldson)[도판 5]에서도 여지없이
드러난다. 『가짜잡지』를 둘러싼 활동을 정리하고 소개하는
『가짜잡지와 친구들』(http://gazzazapzi.com)[도판 6]은
웹사이트 제목이 구조에까지 영향을 미친다. 둘로 구분된
영역에서 왼쪽("가짜잡지")은 잡지의 내용을, 오른쪽("와
친구들")은 친구들의 활동을 소개한다. 이 가운데 웹진
『사운드 앳 미디어』를 위한 작품 『콰과광 구구궁 나나나
난나나 다다다 단단단 따다다 따다닷 따따따 따라라 딴따따
딴따라 딴딴딴 땅땅땅 띠띠띠 띠리리 라라라 랄라라 랄랄랄
룰루루 밤밤밤 빰빰빰 빱빠빱 빱빠빠 샤랄라 아아아 오오오
우우우 자자장 짠짜라 짠짠짠 쿵쿵쿵』(http://keruluke.com/
archived_web/ddan)[도판 7]의 제목은 여전히 근사하고,
근사함을 뒤로하고 『가짜잡지』 소개문을 읽다 보면 오랜만에
책장까지 뒤져 보고 싶어진다. "특정 콘셉트나 지향점
없이 물리적으로 '책'을 만드는 게 처음 목표였기에 내용과
형식에는 아무런 제한이 없다. 포트폴리오나 기존에 발표한

게 아니어야 한다는 간단한 원칙만 있다."

　　하지만 어도비 플래시(Adobe Flash)로 제작된 2007년 국민대학교 졸업 전시회 웹사이트(http://keruluke.com/ archived_web/kmuvcd)만큼은 감상하는 데 플래시를 지원하는 구형 운영체제와 웹 브라우저가 필요하다. 2010년 스티브 잡스는 애플 웹사이트 홈페이지에 플래시를 비판하는 서신인「플래시에 관한 생각」(Thoughts on Flash)을 공개했다. 그 이후 플래시는 점점 시장에서 떠밀리다 2021년 세상을 떠났고, 이듬해에는 그 짝꿍인 인터넷 익스플로러(Internet Explorer)마저 짝꿍 근처에 묻혔다. 이렇듯 웹 표준을 벗어난 기술에 기댄 웹사이트는 운영체제나 웹 브라우저의 버전 등 외부 상황에 따라 언제든 망가질 가능성이 도사리고 있음을, 동시에 웹사이트는 웹 브라우저 없이 열람할 수 없는 허약하고 불완전한 매체임을 상기시킨다. 하지만 동시에 그런 허약함과 불완전함이 웹사이트를 탐구해 볼 만한 가치를 만든다.

2010~2011년:
http://keruluke.com/archived_web/keruluke2011

2010년 애플에서는 네 번째 아이폰에 레티나 디스플레이(Retina Display)를 탑재했고, 그 결과 우리는 모바일 기기에서 인쇄물만큼이나 또렷하게 글자를 읽을 수 있게 됐다. 이듬해 어도비에서는 크리에이티브

[도판 4]

[도판 5]

[도판 6]

[도판 7]

클라우드(Creative Cloud)를 발표하며 구독형 서비스를 시작했고, 이제껏 어도비 소프트웨어를 사용하던 생산자들에게는 매월 고정으로 지출되는 비용이 더해지기 시작했다.

이 무렵 홍은주와 김형재가 운영한 웹사이트[도판 8]에서 상단과 하단에 고정된 내비게이션은 점선으로 다른 콘텐츠와 구분되고, 내비게이션에서 방문자가 열람하는 페이지는 동화 「헨젤과 그레텔」에 등장하는 빵 쪼가리(breadcrumb)처럼 빨간색 화살표(↑)가 표지한다. 주로 사용된 글자체는 「에어리얼」, 예비(fallback) 글자체는 「헬베티카」인 한편, 글자 크기는 16픽셀로 커졌다. 이 웹사이트에서 그들 자신을 소개하는 페이지는 하단 내비게이션에서 'hong'과 'kim' 사이에 자리한 곱하기 기호(×)를 클릭하면 드러나고, 내비게이션의 메뉴 또한 콘텐츠에 따라 달라진다. 그들이 의도했는지는 모르겠지만, 웹사이트에 자리한 요소를 적극적으로 클릭해 본 방문자만 찾을 수 있는 이스터 에그인 셈이다. 이 웹사이트는 그들의 웹사이트 가운데 내게 가장 익숙하다. 내가 특히 좋아하는 작품인 『양돈과 영양』(서울대학교출판문화원, 2011)을 비롯해 문지문화원 사이 아트 디렉팅과 연계 활동, 『가짜잡지』의 확장판이라 부를 만한 『도미노』(DOMINO), 시청각의 공동 디렉터 현시원과 함께하며 현재까지 이어지는 『라이팅 밴드』(http://writingband.net) 등을 통해 그들의 솜씨를

마음껏 발휘하기 시작한 까닭이다. 작품의 양이 100점으로 늘어난 만큼 웹사이트에서도 작품을 매체 또는 성격별로 구분하기 시작했다. 이 가운데 웹사이트는 열세 점에 달하는데, 특히 『라이팅 밴드』의 첫 번째 버전(http://writingband.net/2012)[도판 9]은 김해주, 김혜리, 박재용, 윤원화, 정현, 호경윤, 현시원의 글로 설계된 3층짜리 미술관이자 그 미술관의 납작한 건축 도면이다. 다양한 주제를 다룬 글과 자율적 글쓰기에 초점을 맞춘 작품이기에 글은 미술관 도면 곳곳에 흩어져 있고, 미술관 도면을 비롯해 웹사이트에 등장하는 이미지마저 글자로 이뤄져 있다. 이렇듯 어색함을 따지기 전에 작품을 지배하는 콘셉트 하나를 사정없이 밀고 나가는 태도는 그들의 강점이자 내가 늘 본받으려 하는 바이기도 하다.

현재:
http://hongxkim.com

이전에 운영하던 웹사이트와 견줘 현재 웹사이트에서 주목할 만한 점은 다루기 까다로운 〈table〉 태그에서 벗어나 미디어 쿼리(Media Query)를 이용한 반응형 레이아웃이 적용됐다는 점이다. 미디어 쿼리의 개념은 일찍이 1994년 CSS를 고안한 하콤 비움 리의 CSS1의 로드맵에 등장했지만, 결국 적용되지 않았다. 그 뒤 스마트폰이 등장했고, 이와 맞물려 여러 테스트를 거쳐 2012년 6월 웹 표준을 개발하는 기구인

W3C(World Wide Web Consortium)에서 권장하는 표준이
됐다. 그렇게 웹사이트는 열람하는 기기의 너비에 따라
달라진다.

주목할 만한 또 다른 하나는 이 웹사이트부터 그들이
서버 사이드 프로그래밍 언어인 PHP(PHP: Hypertext
Preprocessor) 기반 콘텐츠 매니지먼트 시스템(Content
Management System, CMS)인 워드프레스(Wordpress)의
도움을 받았다는 점이다. 그 결과는 한국어와 영어를 오가며
웹사이트를 열람하는 기능, 매체별로 작품을 재정렬하는
태그 기능 등으로 드러난다. 이 무렵 워드프레스는 3.4
버전으로 판올림 됐는데, 코드명은 미국의 재즈 기타리스트
그랜트 그린의 이름에서 따온 '그린'이다. 2011년까지
웹사이트에서 각 작품의 페이지를 하나하나 손수 만들어
온 그들에게 워드프레스는 한 줄기 따사로운 녹색 빛을
선사했고, 그동안의 작품 대부분을 손쉽게 망라할 수
있게 됐다. 한편, 이 웹사이트 또한 이스터 에그가 숨어
있다.[도판 10] 작품 세부 페이지의 화면 아홉 군데에는 마우스
커서에 반응하는 가로세로 50, 50픽셀 크기의 투명한 요소가
자리하고, 각 요소에서 커서를 움직이면 그들이 숨겨 놓은
메시지 겸 일종의 웨이포인트(waypoint)가 드러난다. 비밀은
자바스크립트의 소스 코드에서 발견할 수 있다.

```
(...)
    var top_words = ["Top", "Over", "On",
"Above", "On top", "Hover", "Upper"];
    (...)
    var bottom_words = ["Bottom", "Beneath",
"Below", "Under", "Underneath", "Lower"];
    (...)
    var center_words = ["Center", "Middle",
"Amid", "Between", "Intermediate"];
    (...)
    var left_words = ["Left", "Flank",
"Side"];
    (...)
    var right_words = ["Right", "Flank",
"Side"];
    (...)
    var top_left_words, top_right_words,
bottom_left_words, bottom_right_words =
["Corner", "#", "$", "%", "&", "*", "+", "?",
"!", "§", "¡", "¶", "¿", "÷", "†", "‡", "⁂ ",
"Δ", "★", "▧", "▨", "√", "☺", "Angle"];
    (...)
```

요컨대 각 요소에 해당하는 메시지를 배열(array) 형식으로
변수(variable)에 저장하고, 해당 배열을 무작위로
섞는 자바스크립트 함수를 거친 결과다. 웹사이트의
홈페이지에서는 누구도 발견할 수 없는, 오직 각 페이지를
오가며 웹사이트를 열람하는 방문자에게 느닷없는
즐거움을 선사하는 선물이다. 이 선물을 구현하기 위해서는
자바스크립트뿐 아니라 HTML과 CSS가 솜씨 좋게
어우러져야 하는 건 물론이고.

그사이 그들을 거친 웹사이트는 예순여덟 점이 됐다.
앞서 언급한 『시청각』을 시작으로, 『타이포잔치 2013:
슈퍼텍스트』(http://typojanchi.org/2013)[도판 11],
『영화 기술』(http://keruluke.com/archived_web/kft)
시리즈[도판 12], 『W쇼—그래픽 디자이너 리스트』(http://
wshow.kr/womenfolks)[도판 13], 『추상 캐비닛』(http://
abstractcabinet.org/exhibition/goodday)[도판 14] 등
대표작이라 칭할 만한 작품도 매년 늘어났다. 특히
내비게이션 역할을 맡은 두 가지 버튼만으로 콘텐츠를
열람하게끔 사용자를 지배하는 『추상 캐비닛』은 규칙과
제약을 효과적으로 활용한 보기다. 시청각과 협업한 이
웹사이트에는 각 작가의 영상 작품이 점유한 방 아홉 개가
자리하며, 이를 통해 오늘날 미술 공간과 규칙의 변화
가능성, 가변성에 질문을 건넨다. 이 웹사이트에서 버튼을
터치하거나 클릭할 때마다 산뜻하게 참여 작가들의 작품이

미끄러지는 모습은 을씨년스럽게 아름답다. 이쯤이면 그들이 만든 웹사이트를 모조리 살펴보고 싶지만, 웹사이트를 리뷰하는 짜릿한 즐거움을 나 혼자 누릴 수는 없으니 다른 이를 위해 기회를 남겨 두는 게 옳겠다.

언젠가 홍은주는 쏟아 내듯 웹사이트를 제작하는 원동력에 관해 다음과 같이 말한 바 있다. "저희는 종이책이든 웹사이트든 거의 같은 방식으로 작업해요." 부러움을 담아 추측건대 그들은 이미 매체와 무관하게 콘텐츠에 새로운 질서를 부여하는 비밀을 터득한 듯하다.

*

2022년 7월 11일, 미국항공우주국에서는 제임스 웹 우주 망원경이 지구로 전송한 SMACS 0723 은하단의 모습을 공개했다. 어둠 속에서 반짝이는 별 무리는 지구로부터 약 46억 광년(1광년은 9조 4,607억 킬로미터) 떨어진, 즉 46억 년 전 언젠가의 모습이다. 반드시 우주 망원경을 활용하지 않더라도 웹사이트를 통해 과거를 마주하는 건 이미 익숙한 일이 됐다. 2006년부터 현재까지 웹사이트를 통해 과거를 기록해 온 홍은주와 김형재가 내게, 또는 그들 자신에게, 나아가 우리에게 건네는 이야기는 결국 이리저리 굴러가며 쌓인 어제가 오늘을 만든다는 점이다. 하루에 불과 네댓 명 찾는 정원이 될지라도 웹사이트를 만들고 운영하는 일뿐 아니라 함부로 사라지지 않도록 보존하는 일이 중요한 까닭이다. 식물에 물을 주듯 웹사이트를 가꾸다 보면 이따금 정원의 하늘에 별 무리가 반짝이는 밤도 있지 않을까.

[도판 8]

[도판 9]

[도판 12]　　　　　　　　　　　　[도판 13]

「파나마」 레귤러와 「노토 세리프」가 적용된 현재 웹사이트에서 상단에 자리한 그들의 모토 또는 슬로건인 "(오늘부터 우리는…)"을 바라보노라면 자연스럽게 2021년 5월 22일 활동을 종료한 아이돌 그룹 '여자친구'가 부른 「오늘부터 우리는」(Me gustas tu)의 경쾌한 멜로디가 떠오른다. 어쩌면 내게 이따금 그 노래를 읊조릴 때 떠오를 대상이 하나 더 생긴 셈일지 모른다. 내가 알기로 바로 앞 소절은 "꿈꾸며 기도하는"이다. 그리고 나는 이제 막 그들의 웹사이트뿐 아니라 그들이 과거에 만든 웹사이트들까지 사라지지 않기를 꿈꾸며 기도한 참이다. 내일 마주할 상쾌한 오늘을 위해.

민구홍

중앙대학교에서 문학과 언어학을, 미국 시적
연산 학교에서 컴퓨터 프로그래밍(하지만
'좁은 의미의 문학과 언어학'으로 부르기를
좋아한다)을 공부했다. 안그라픽스와
워크룸에서 각각 5년 동안 편집자,
디자이너, 프로그래머 등으로 일한 한편,
1인 회사 민구홍 매뉴팩처링을 운영하며
미술 및 디자인계 안팎에서 활동한다.
'현대인을 위한 교양 강좌'를 표방하는
「새로운 질서」에서 '실용적이고 개념적인
글쓰기'의 관점으로 코딩을 가르친다. 지은
책으로 『국립현대미술관 출판 지침』(공저,
국립현대미술관, 2018), 『새로운
질서』(미디어버스, 2019)가, 옮긴 책으로
『이제껏 배운 그래픽 디자인 규칙은 다
잊어라. 이 책에 실린 것까지.』가 있다. 앞선
실천을 바탕으로 2022년 2월 22일부터
안그라픽스 랩(약칭 및 통칭 'AG 랩')
디렉터로 일한다.
https://minguhong.fyi

홍은주 김형재 웹사이트 작업 목록(시간순)

『디자인 대학 삼국지』, 유실
『패치워크 웹사이트』, 유실
『늙은 아들』, http://keruluke.com/
　　archived_web/oldson
『2007 국민대학교 시각디자인학과
　　졸업전시회 홈페이지』,
　　http://keruluke.com/archived_web/
　　kmuvcd/ (플래시)
『가짜잡지와 친구들』,
　　http://gazzazapzi.com/
『사운드 앳 미디어』를 위한 작품『꽈과광
　　구구궁 나나나 난나나 다다다 단단단
　　따다다 따다단 따따따 따라라 딴따따
　　딴따라 딴딴딴 땅땅땅 띠띠띠 띠리리
　　라라라 랄라라 랄랄랄 룰루루 밤밤밤
　　빰빰빰 빱빠빱 빱빠빠 샤랄라 아아아
　　오오오 우우우 자자장 짠짜라 짠짠짠
　　쿵쿵쿵』, http://keruluke.com/
　　archived_web/ddan
『을지로로 와요』, http://keruluke.com/
　　archived_web/come_to_euljiro/
『매거진 F』, http://keruluke.com/
　　archived_web/magazinef/
『EX-is』, 유실
『크리에이티브 크리틱』,
　　http://keruluke.com/archived_web/cc/
『문지문화원 사이』, http://keruluke.com/
　　archived_web/saii/
『아트클럽 1563』, 유실
『KAIA—다원예술아카이브』, 유실
『티팟』, 유실
『숨』, 유실
『ETC』, 유실
『2010 아름다운 책』, http://keruluke.com/
　　archived_web/beautiful_books/

『불분명한 풍경—박용석』,
　　http://keruluke.com/archived_web/
　　undefined/park/index.html
『불분명한 풍경—김세진』,
　　http://keruluke.com/archived_web/
　　undefined/kim/index.html (플래시)
『불분명한 풍경—조혜정』,
　　http://keruluke.com/archived_web/
　　undefined/cho/cho.html
『가짜잡지와 여론의 공론장』,
　　http://keruluke.com/archived_web/
　　public_discourse_sphere/
『2012 라이팅밴드』,
　　http://writingband.net/2012/
『김아영』, http://ayoungkim.com/
『2013 타이포잔치』,
　　http://typojanchi.org/2013/
『시청각』, http://audiovisualpavilion.org/
　　exhibitions/
『2014 서울미디어시티비엔날레』
　　http://keruluke.com/archived_web/
　　mediacityseoul2014/teaser/
『스튜디오 캄캄』, http://keruluke.com/
　　archived_web/studiokamkam/studio/
『영화기술』 1호, http://keruluke.com/
　　archived_web/kft/vol1/
『2014 서울미디어시티비엔날레』
　　http://keruluke.com/archived_web/
　　mediacityseoul2014/2014/
『2014 세계문자심포지아』,
　　http://keruluke.com/archived_web/
　　scriptsymposia.org/2014/
『영화기술』 2호, http://keruluke.com/
　　archived_web/kft/vol2/

『뉴 스킨—본 뜨고 연결하기』,
 http://keruluke.com/archived_web/
 newskin/

『아카이브 플랫폼』, http://keruluke.com/
 archived_web/archive-platform/

『평면탐구』, keruluke.com/archived_web/
 crossing-plane

『국립현대무용단』, http://keruluke.com/
 archived_web/KNCDC/kncdc/

『영화기술』 3호, http://keruluke.com/
 archived_web/kft/vol3/vol3intro/

『강서경』, http://www.seokyeongkang.com/

『신문박물관』, http://presseum.or.kr/

『영화기술』 4호, http://keruluke.com/
 archived_web/kft/vol4/vol4intro/

『영화기술』 5호, http://keruluke.com/
 archived_web/kft/vol5/vol5intro/

『성곡미술관』,
 http://www.sungkokmuseum.org/

『2015 세계문자심포지아』,
 http://keruluke.com/archived_web/
 scriptsymposia.org/2015/

『문서들』, http://audiovisualpavilion.org/
 docs/

『새로운 유라시아 프로젝트 1—이곳,
 저곳, 모든 곳: 유라시아의 도시』,
 http://keruluke.com/archived_web/
 imaginingneweurasia/chapter1/main/

『분석적 목차』, http://keruluke.com/
 archived_web/analytical-index/

『영화기술』 6호, http://keruluke.com/
 archived_web/kft/vol6/vol6intro/

『후즈 후』, http://audiovisualpavilion.org/
 whoswho/

『새로운 유라시아 프로젝트 2—
 이곳으로부터, 저곳을 향해,
 그리고 그 사이: 네트워크의 극』,
 http://keruluke.com/archived_web/
 imaginingneweurasia/chapter2/

『일민미술관』, http://keruluke.com/
 archived_web/ilmin_museum/kr/

『2016 라이팅밴드』,
 http://writingband.net/2016/

『미술주간 2016』, http://artweek.kr/2016/

『313 아트프로젝트』, http://keruluke.com/
 archived_web/313artproject/

『국공립 어린이집 세움 가이드라인 흐름도』,
 http://keruluke.com/archived_web/oca/
 intro/

『2017 미술주간』, http://artweek.kr/2017/

『인천시립미술관』, http://keruluke.com/
 archived_web/inma/

『W쇼—그래픽 디자이너 리스트』,
 http://wshow.kr/womenfolks

『소사이어티 오브 아키텍처』,
 http://societyofarchitecture.com/

『가나아트센터』, http://keruluke.com/
 archived_web/ganaart/home/

『조영주』, http://youngjoocho.com/

『박천강 건축사무소』,
 http://www.parkcheonkang.com/

『국가보훈처 취업정보시스템』,
 https://job.mpva.go.kr/portal/main/
 main.do

『플레이인더박스』, 유실

『시청각 랩』,
 http://audiovisualpavilion.org/lab/

『문화생산도시리빙랩』,
 http://sulsul.org/archive/

『PLATFORM P에서 함께 책을 만들
　　동료를 찾습니다』, http://keruluke.com/
　　archived_web/platformpweb/
　　application/
『지역의 작은 서점이 큐레이션한 책을
　　PLATFORM P가 구입합니다』,
　　http://keruluke.com/archived_web/
　　platformpweb/opencuration/
『시팅서울』, http://seatingseoul.com/
『2020 라이팅밴드』,
　　http://writingband.net/2020/
『서울지식이음축제—떠들썩 도서관』,
　　http://seoul-ieum.kr/2020/
『만질 수 없는』, 유실
『매일현대무용, 무용단의 시간, 현대무용
　　백과사전』, http://10years-of-kncdc.kr/
　　chronology/
『박정혜』, http://www.parkjunghae.com/
『추상 캐비닛』, http://abstractcabinet.org/
『서울대학교 건축학과』,
　　https://architecture.snu.ac.kr/
『옛새』, https://yetsae.com/
『서울지식이음축제—공동편집구역』,
　　http://seoul-ieum.kr/2021/
『휴먼-빙 라이브러리』, http://seoul-
　　ieum.kr/2021/wiki/humanbeing/
『링크레볼루션』, http://seoul-
　　ieum.kr/2021/wiki/linkrevolution/
『라이브에디터』, http://seoul-
　　ieum.kr/2021/wiki/liveeditor/
『더현대서울 나우』,
　　https://www.thehyundaiseoul.com/
　　anniversary/
『로컬 투 서울』, http://localtoseoul.or.kr/

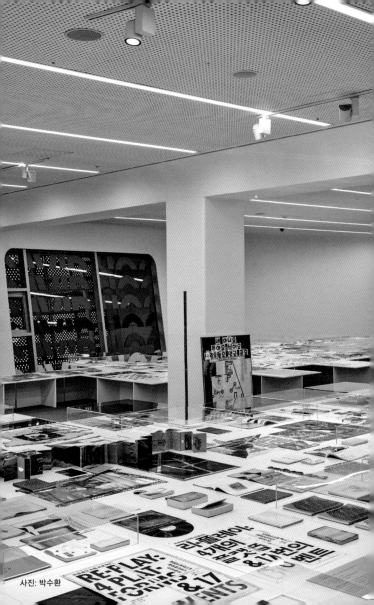

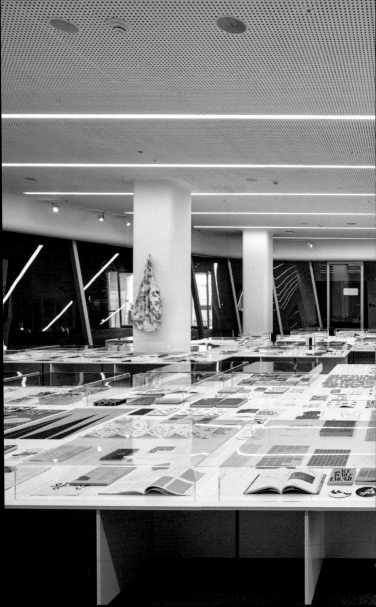

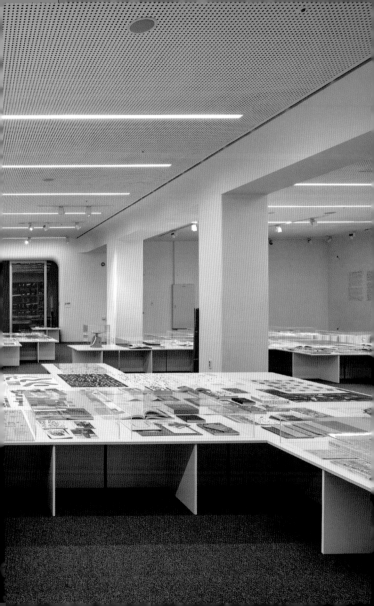

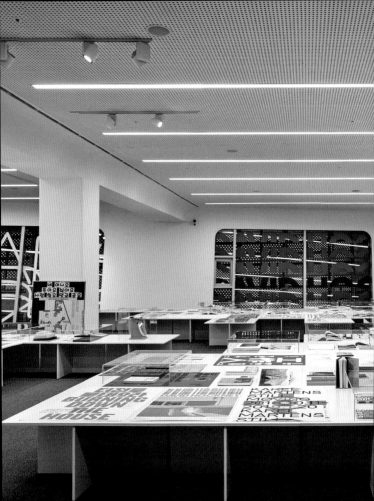

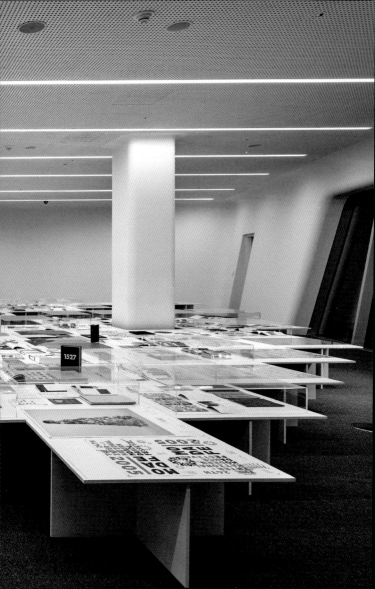

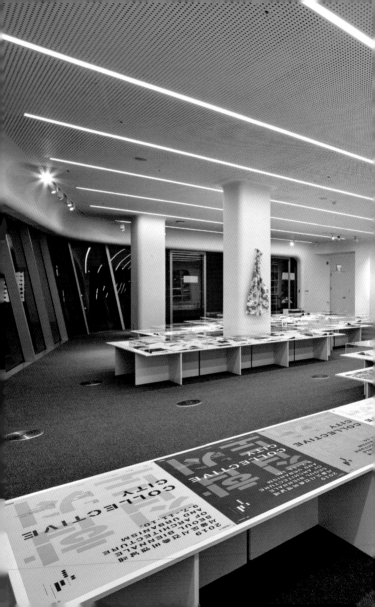

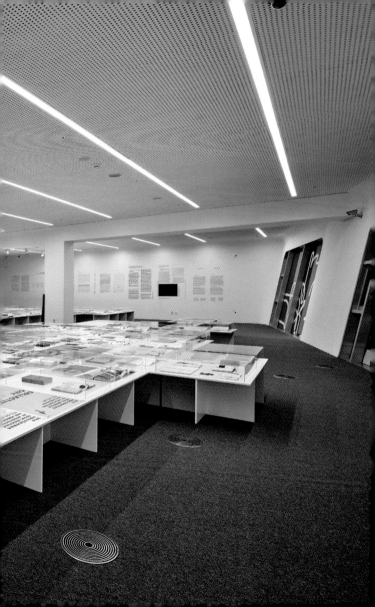

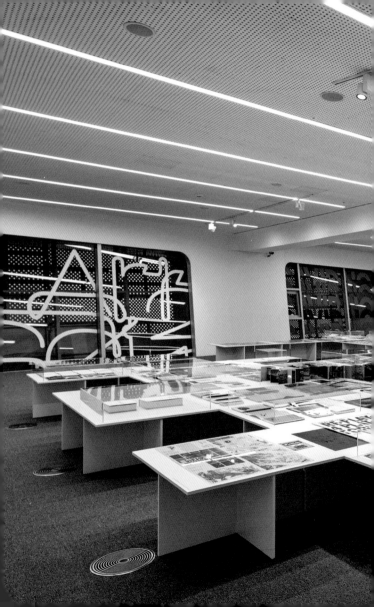

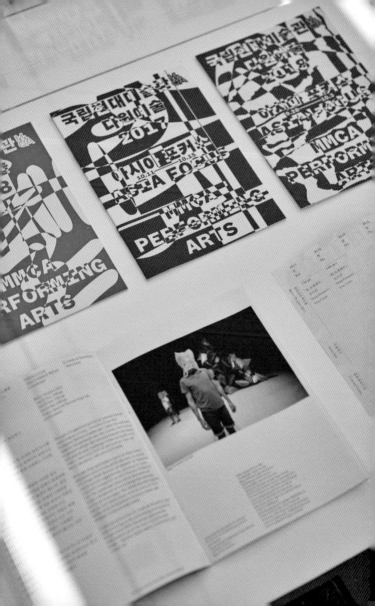

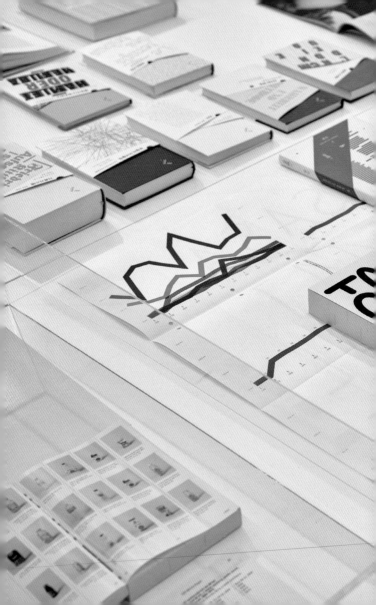

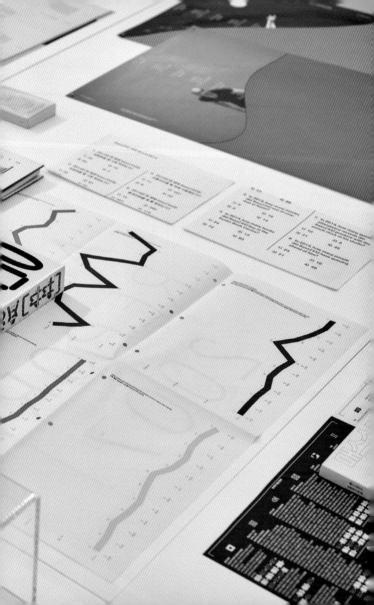

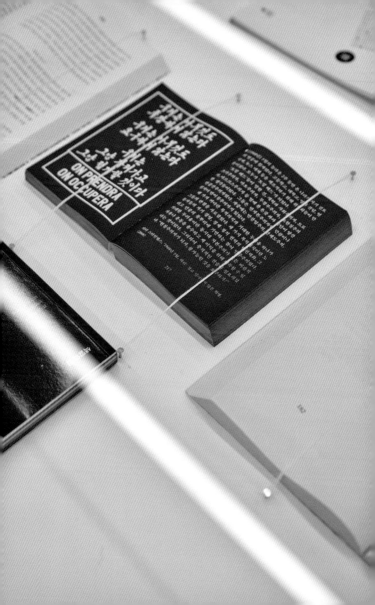

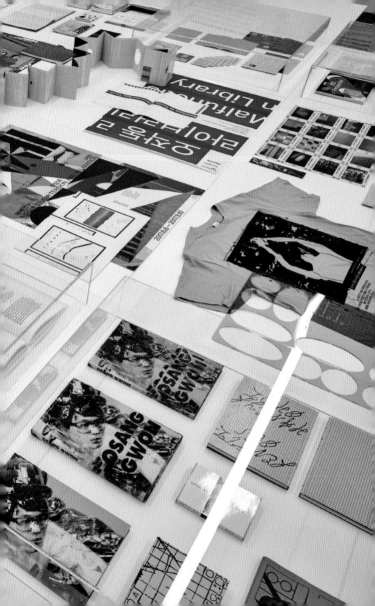

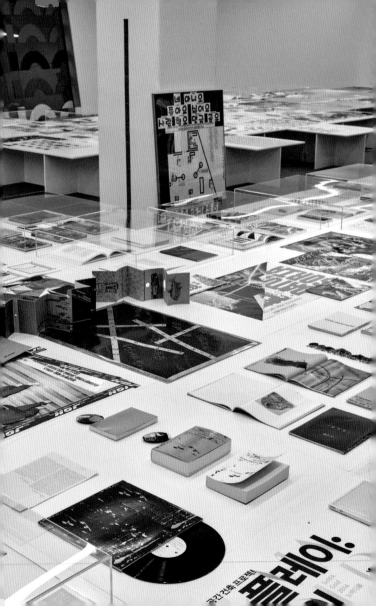

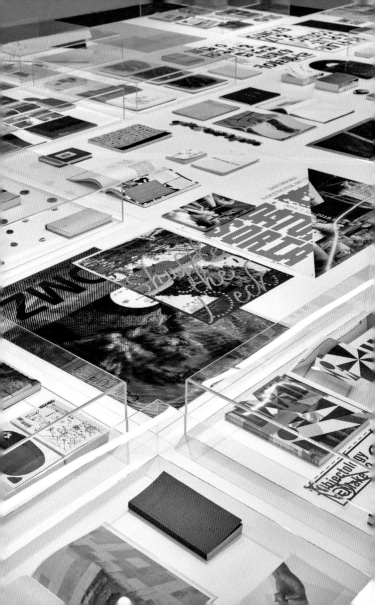

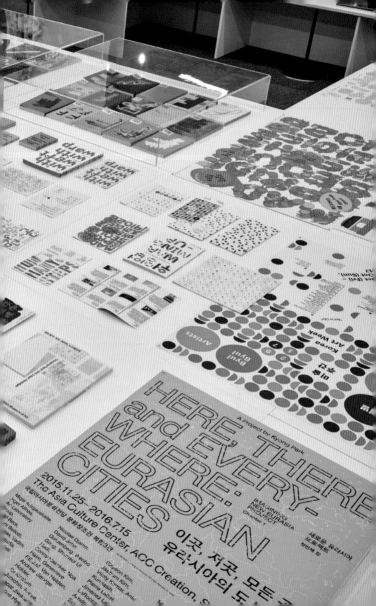

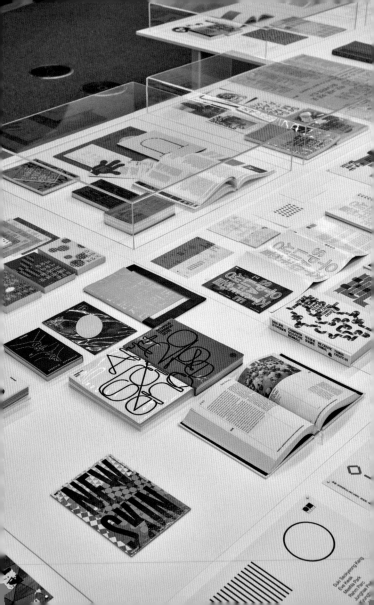

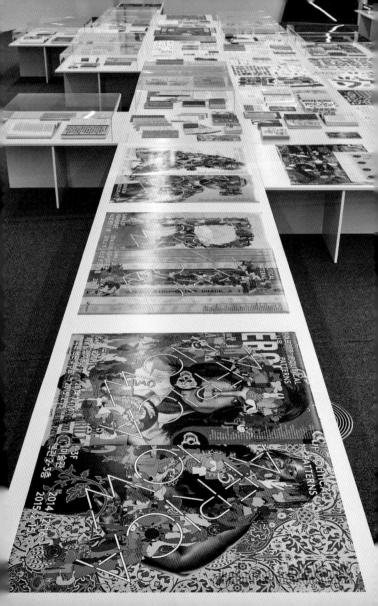

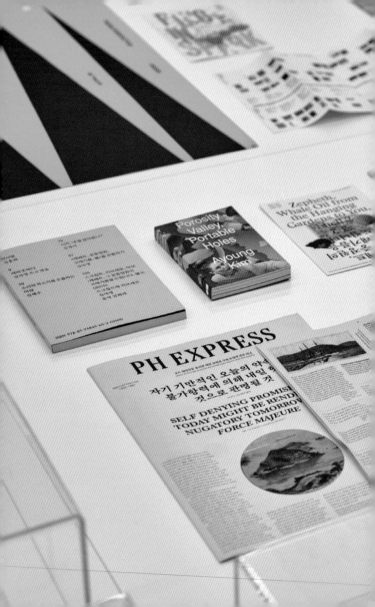

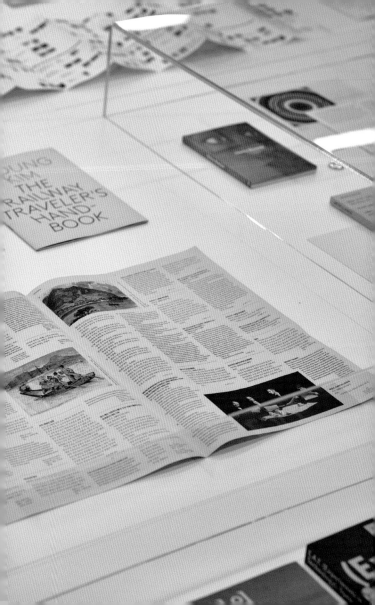

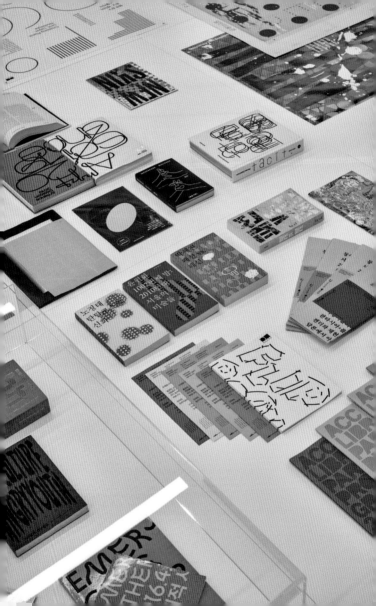

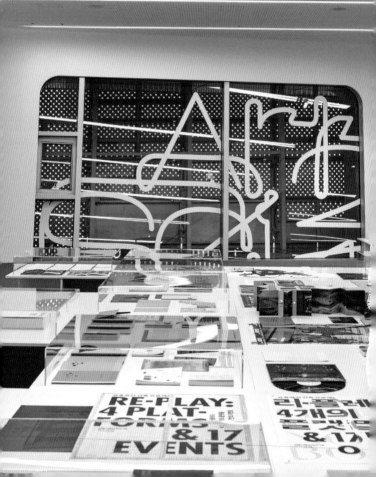